U0001172

這幅畫
原來要看這裡

モチーフで読む美術史

「上帝就在細節裡。」——密斯‧凡德羅

目錄

狗
Dog

依偎在女性身旁，象徵對丈夫的忠貞

大家會如何欣賞一幅畫？尤其年代久遠的西洋畫，難免有文化隔閡。先看看畫作標題，確認畫中描繪的光景與標題是否相符後，再看看寫實與否、用色美不美？若是像這樣，表面性的鑑賞一番便草草結束就太可惜了。

對於法蘭德斯畫派創始人揚・范・艾克（Jan van Eyck）的〈阿諾爾菲尼夫婦像〉（Portrait of Arnolfini and His Wife），大多數人恐怕也會以同樣的方式鑑賞吧！其實，夫婦中間的那條狗才是我們該注意的焦點。為什麼要在這裡畫一隻狗呢？

狗是最古老的家畜，和馬一樣是人類最忠實的朋友。不只能幫忙狩獵，也是畜牧業不可或缺的幫手，除了當看門狗之外，也可以作為食材。

雖然日本的繪卷中，常常可以見到狗兒覓食殘羹剩飯和屍體的可怕模樣，但是在西

方世界，狗是不會背叛主人的「忠誠」象徵。澀谷車站前的忠犬八公，就是一個廣為流傳的感人例子，秋田犬小八在主人病故後，依然每天在澀谷車站前等待主人歸來。

把代表忠誠的狗當作繪畫的母題（motif）畫在女性的身旁，象徵了女性對丈夫忠貞不二的美德。在〈阿諾爾菲尼夫婦像〉這幅畫裡，夫婦倆中間有一隻狗，代表著新婚妻子的忠貞之心。

另外，還有個相當有說服力的說法，認為這幅畫是婚禮的紀念肖像，同時也是結婚證書。正中央的鏡子裡畫著兩位觀禮的人，其中一人就是畫家，鏡子上方也清楚署名：「揚・范・艾克於此，1434」（Johannes de Eyck fuit hic 1434），證明畫家是這場婚禮的見證人。

這幅畫除了狗之外，還有鏡子周圍鑲嵌著代表夫婦虔誠信仰的耶穌受難圖、吊燈上點著一根代表神同在的蠟燭等，這些都是象徵「美德」的母題。而在中間的正是那隻狗，就算他們討厭狗，狗在這個場面中依然是不可或缺的存在。

即使是不熟悉的西方名畫作，只要試著解讀各種母題所代表的含意，就能發現許多趣味。接下來，我將與大家分享輕鬆欣賞畫的方法。

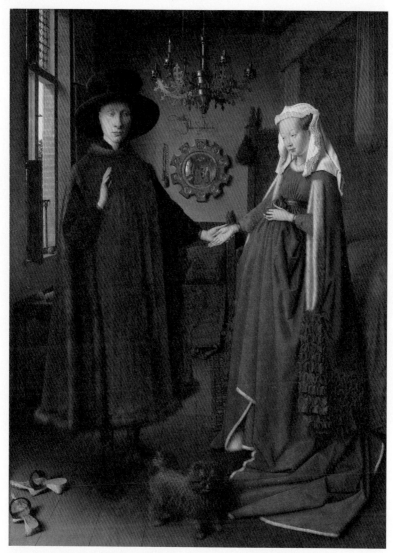

揚・范・艾克〈阿諾爾菲尼夫婦像〉，1434年，英國倫敦國家藝廊。

豬
Pig

在中世紀是貪婪與淫欲的象徵

在北歐藝術宗師杜勒（Albrecht Dürer）的版畫中，一位年輕人屈膝祈禱，身邊聚集著大大小小的豬隻，這個年輕人就是新約《聖經》裡的浪子。

浪子出生於富裕農家，身為次男的他嫉妒勤勉的長男，央求父親提前分配家產。之後，他帶著分到的一大筆錢前往都市，過著放蕩的生活，不久後身上的錢便花得精光，落魄到必須替人養豬糊口。猶太人視豬為不潔之物，沒有職業比養豬更為低賤。後來，浪子選擇回到父親的身邊，而他的父親也願意原諒、接納他。

這是《聖經》中的一則寓言，浪子代表人類，父親代表上帝，所以在以此為題材的畫作中，尤其強調浪子放蕩的一面，以及後來洗新革面、返回故鄉的場面。

在西方，豬自古以來就被當作食材而飼養，更是北歐人最常食用的一般家畜。然而

在藝術的世界中，除了在表現荷蘭市民生活的室內風俗畫裡能看見被肢解成食材的豬，幾乎看不到豬的身影。

而且有別於狗，豬出現在畫作中通常帶有不好的含意。豬在中世紀是貪婪與淫欲的象徵，也用來比喻好吃懶作的人。在舊約《聖經》的律法中，豬被視為不潔的牲畜，而受到猶太教的影響，伊斯蘭教也禁止食用豬肉。謠傳過去有許多人因為生吃豬肉而中毒，不少地區便將吃豬肉視為一大禁忌。也有一說是豬不像牛、羊是草食性動物，吃的東西與人類無異，所以飼養起來比較花錢而禁止食用。

西方藝術多以人物為中心，動物幾乎不可能成為主角，相較於此，東方藝術則有花鳥走獸畫這個類別，本書接下來將會陸續為各位介紹。然而，就連常以動植物為題的傳統東方藝術，也極少有以豬為題材的創作。

在日本，豬帶有怠惰、貪欲等負面意義，但在杜勒的版畫中，豬卻顯得生氣蓬勃。畫作的背景是德國民家，看來德國人對豬較無偏見，畢竟豬和人們的日常生活息息相關。

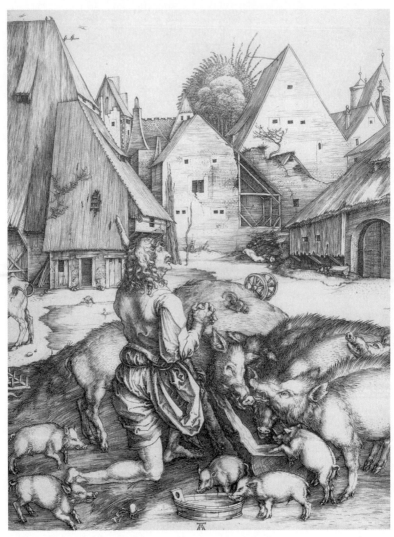

杜勒〈浪子〉（The Prodigal Son），1496年前後，銅版畫。

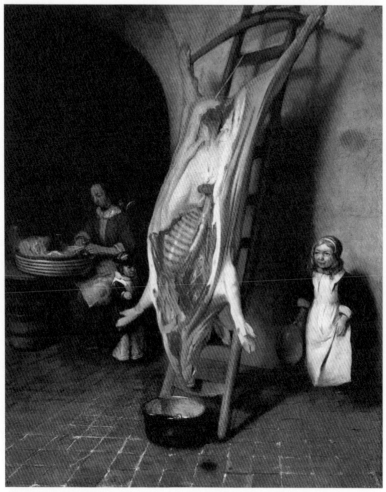

貝倫・法布利契亞斯（Barent Fabritius）〈被屠宰的豬〉（The Slaughtered Pig），
1656年前後，德國柏林畫廊。

猿猴
Monkey

在西方代表邪惡，也被用來嘲諷人類的愚行

猿猴和豬一樣，被賦與強烈的負面意義。

猿猴明明最接近人類，在古代是一種食材，還曾經流行當作寵物飼養，而且種類繁多，遠比其他動物聰明。然而在西方，猿猴卻被視為接近人類、但比人類智能低劣的物種，也是異端、淫欲等所有邪惡的象徵。

此外，因為猿猴會模仿人類，所以中世紀以後，人們自然而然將猿猴模仿一事與藝術作連結，甚至成為繪畫、雕刻的題材之一。十七世紀以後，出現了描繪猿猴過著人類生活的風俗畫，猿猴拿筆畫圖、拿鑿子雕刻等模樣頻繁出現在畫作中，諷刺人類的虛榮心與愚蠢行徑。法蘭德斯派畫家小大衛・特尼爾斯（David the Younger Teniers）便畫了一系列猿猴下廚、嬉戲等模仿人類行為的風俗畫。

在東方，畫家不會如此藐視猿猴，而是正經地以猿猴為題作畫。例如，北宋畫家易元吉擅長畫猿，他的畫作更成了畫猿的範本。此外，收藏於東京國立博物館的〈猿圖〉，據傳是南宋畫家毛松的真跡，畫中描繪的猿猴是日本特有種，推測應是日本獻給南宋朝廷的猿猴。用金泥表現猿猴蓬鬆的長毛，是幅畫風秀緻的南宋名畫。

日本最具影響力的猿猴畫作，莫過於宋末元初畫家牧谿的〈觀音猿鶴圖〉，畫中的長臂猿又稱為「牧谿猿」。足利義滿所珍藏的這三幅一組的名畫，是以坐在岩石上的觀音為中心，左邊站著一隻鶴，右邊樹上則是一隻抱子的猿猴。鑽研這幅名畫許久的畫師長谷川等伯，曾以這隻日本不存在的猿猴為題，留下傑作〈枯木猿猴圖〉。

江戶後期受到圓山應舉等寫實派畫家影響的森狙仙，觀察野生日本猿猴，描繪多幅完美捕捉猿猴蓬鬆毛髮、特有習性與動作的傑作，成為畫猿的名家。這個畫派以森派為名持續傳承，近代日本畫也承襲了此一風格。雖然東方的猿畫多少有點擬人化，但多能從中感受猿猴的生態與生命力。

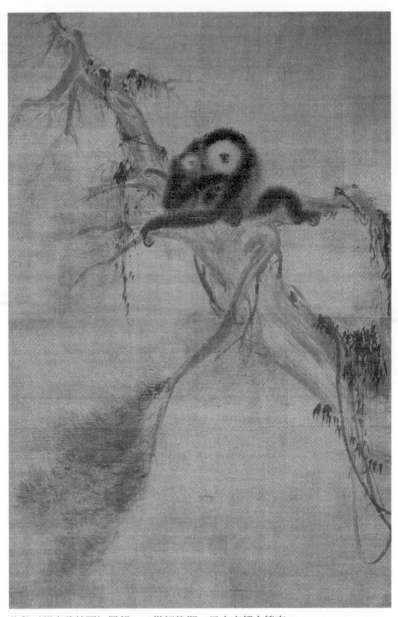

牧谿〈觀音猿鶴圖〉局部，13世紀後期，日本京都大德寺。

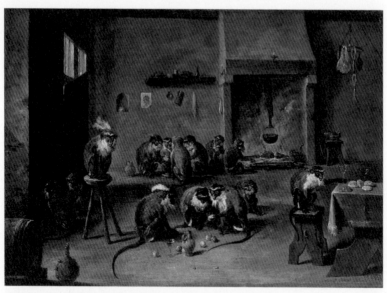

小大衛·特尼爾斯〈廚房的猿猴〉（Apes in the Kitchen），1645年前後，俄羅斯
聖彼得堡埃米塔吉博物館。

毛松〈猿圖〉，13世紀，日本
東京國立博物館。

雞
Chicken

老人合掌、流淚，身旁有一隻大公雞，代表的意思顯而易見。

老人是耶穌基督十二位使徒中的大弟子彼得，身為領導者的他時常宣誓對耶穌的忠誠，但是某天，耶穌對他說：「今晚雞叫以前，你會三次不認我。」也就是說，耶穌不相信彼得的虔誠。

雖然彼得反駁，但在耶穌受難、被捕之際，彼得卻害怕得逃走，在被質疑是耶穌的同黨時也極力否認。隔天天亮雞鳴時，他想起了耶穌說過的話，流下懊悔的眼淚。有「燭光畫家」之稱的拉圖爾（Georges de La Tour）畫下這樣的場景，因為引自《聖經》故事，公雞遂成了使徒彼得的象徵物之一。

象徵物是為了讓人們清楚分辨某位人物，以傳統道具或動物為母題去代表該人物，

又稱作「attribute」。好比維納斯是蘋果、馬可是獅子、抹大拉的馬利亞是香膏瓶等，在本書接下來也會頻繁出現。因為耶穌將天國的鑰匙交給彼得，所以鑰匙也是他的象徵物，當然公雞也是。

對人類來說，雞是非常重要的家禽，肉和蛋可作為食材，羽毛則用來製成衣物和寢具，排泄物還可以當作肥料，因此具有許多不同的意義。「高盧公雞」自古以來便是法國的象徵，用於各種紋章設計中。此外，西方住宅和教會屋頂上立著的風見雞，也有除魔避邪之用。神戶以充滿異國風情的北野異人館聞名，因此風見雞也成了神戶的地標。

然而，西方繪畫中卻看不見單獨描繪雞的作品。

在日本，雞啼有報曉的作用，所以雞被視為告知時刻的聖鳥，自古便有單單描繪雞的畫作。江戶時期的伊藤若沖有「畫雞專家」的美名，留下不少關於雞的畫作，除了聞名的系列作「動植彩繪」之外，也有〈群雞圖〉等八幅以雞為題的作品。

大阪西福寺襖繪的第六片拉門上，畫著品種、年紀各異的十二隻雞，昂首漫步於仙人掌間，尤其令人印象深刻。伊藤若沖筆下的雞有著比人類更勝的強烈個性與威嚴感，與其說是神聖的繪畫題材，更像是畫家的自畫像。

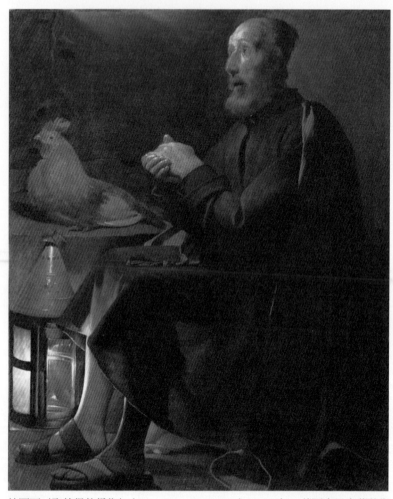

拉圖爾〈聖彼得的懺悔〉（Saint Peter Repentant），1645年，美國克里夫蘭美術館。

伊藤若沖〈仙人掌群雞圖〉局部，1789年，日本大阪西福寺。

貓
Cat

總是扮演壞蛋、惡魔的化身

貓是畫作中經常出現的重要母題。

在荷蘭畫家尼古拉斯·馬斯（Nicolaes Maes）〈祈禱的老婦人〉（Old Woman Saying Grace）中，正在餐前禱告的老婦人餐桌前，有隻貓伸手想抓取食物，動作雖然看似可愛，但這代表著什麼意義呢？

養來捉老鼠的貓原本十分親人，和狗一樣是受人喜愛的寵物，但是貓不像狗那麼忠心耿耿，總是以自我為中心，所以討厭貓的人也不少。

滅鼠藥在奈良時代從中國傳入日本，到了平安時代，貓已經被當成寵物飼養，之後成為繪畫題材頻繁出現在藝術創作中。日光東照宮奧社入口處裝飾的左甚五郎名作〈睡貓〉便是一例。另外，江戶時代知名的浮世繪師歌川國芳是出了名的愛貓人士，飼養許

多貓的他也善於描繪貓的各種姿態。

在日本，謠傳貓隨著年歲漸增，尾巴會化成好幾個，變成貓妖。此外，日語中有「招財貓」這樣帶有吉祥之意的物品。

相反地，西方則一律將貓視為惡魔、魔女的象徵，因此即便貓在西方世界很早便被當成寵物飼養，也少有單獨描繪貓的畫作。雖然裝飾用的風俗畫常以家貓為題，但不會像日本如此美化貓的形象。

例如，義大利畫家羅倫佐・洛托（Lorenzo Lotto）的〈受胎告知〉（The Annunciation）中，那隻看到天使前來告知而倉皇逃走的貓，其實就是惡魔的化身。

剛剛說的那幅〈祈禱的老婦人〉也是，畫中的貓是擾亂老婦人祈禱的惡魔使者。雖然擔心老婦人會被惡魔所惑，但其實掛在牆上的鑰匙，也暗示著老婦人死後會上天堂。

西方也有不少人喜歡貓，所以畫中的貓也許是老婦人飼養的寵物，但相較於狗，貓在以畫喻意的傳統西方畫作中，注定被視為壞蛋。

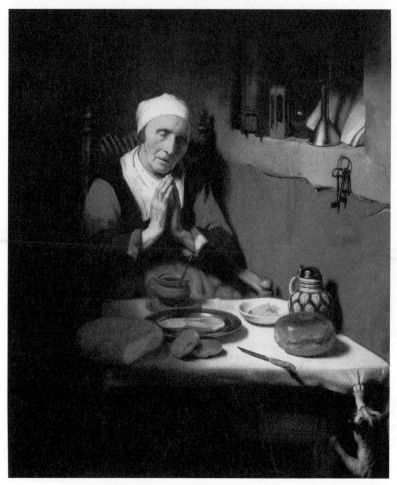

尼古拉斯・馬斯〈祈禱的老婦人〉，1656年，荷蘭阿姆斯特丹國立美術館。

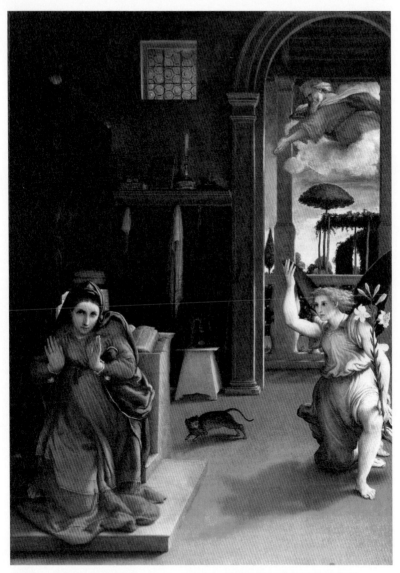

羅倫佐‧洛托〈受胎告知〉，1534～1535年，義大利雷卡納蒂市立美術館。

老鼠
Mouse

不幸聖女的象徵

世上大概沒有比老鼠更惹人厭的動物吧！老鼠從遠古時代就被視為啃食穀物的害獸，於是人們開始養貓驅除老鼠。據說貓就是因為被和老鼠歸為一類，才被視為邪惡的動物，這個說法對一向是老鼠天敵的貓來說，肯定很傷腦筋吧！

現代都會地區仍然可以看到老鼠在深夜的商店街或地鐵橫行，讓人渾身不舒服。而且帶有鼠疫等病原體的老鼠還會啃咬建築物、電線、甚至啃傷病患與嬰兒。

人見人厭的老鼠雖然極少出現在藝術創作上，但有位傳奇人物──聖女菲娜的象徵物就是老鼠。聖女菲娜出生於十三世紀義大利中部的聖吉米納諾，體弱多病的她一邊與病魔奮戰，還不忘幫助貧困的人，年僅十五歲便消香玉殞。當她奄奄一息躺在木板上時，聖徒格里高利的幻影出現，預告她即將死亡。

聖吉米納諾是中世紀一座塔樓林立的美麗古城，已經被登錄為世界遺產。位於古城中心的大教堂裝飾著紀念聖女的畫，其中一幅壁畫〈聖女的死亡告知〉（St. Gregory Appears at the Sickbed of St. Fina）是十四世紀出生於西恩納的畫家尼可洛（Niccolò di Segna）的作品。畫中躺在木板上的菲娜身旁就有幾隻黑鼠，身體麻痺無法動彈的她最後被老鼠和蟲啃咬身亡，於是老鼠成了她的象徵。

靜物畫中有時也會出現老鼠。十七世紀畫家亞伯拉罕‧馮‧貝也倫（Abraham van Beijeren）以描繪豪華的餐桌靜物畫聞名，在他其中一幅作品中，裝著桃子的銀盤上就畫了一隻老鼠。可怕的老鼠偷偷潛入美食與餐具堆中，可以看作是對暴飲暴食與貪婪的一種警告。

直到二十世紀，迪士尼打造出聞名全球的米老鼠之前，老鼠一直是讓人忌諱又生厭的存在。

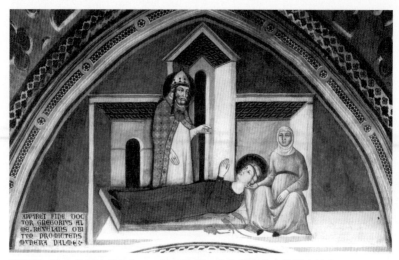

尼可洛〈聖女的死亡告知〉，14世紀前期，義大利聖吉米納諾大教堂。

亞伯拉罕‧馮‧貝也侖〈宴會的靜物〉（Banquet Still Life）局部，1667年，美國洛杉磯州立美術館。

鴿子
Pigeon

聖靈與和平的使者

西班牙畫家艾爾・葛雷柯（El Greco）的〈受胎告知〉（The Annunciation）戰前就收藏於日本，是日本人相當熟悉的一幅名畫，描繪大天使加百列現身在處女馬利亞的面前，告知她即將懷孕，生下聖子耶穌。畫中馬利亞舉起一隻手，反問天使：「我還沒有出嫁，怎麼會發生這種事呢？」而天使與馬利亞之間，還畫著一隻展翅的白鴿。

白鴿在基督教藝術中象徵聖靈。因為新約《聖經》記載，施洗約翰在約旦河邊為耶穌施洗時，曾經親眼目睹，說道：「我看見聖靈彷彿鴿子從天降下，住在他的身上。」從此，鴿子便出現在施洗約翰為耶穌施洗的場景中。

聖母馬利亞是處女之身，卻懷了聖子耶穌，而從天而降、朝馬利亞飛去的鴿子，遂成了這幅受胎告知的象徵意象。

鴿子還有其他的象徵意義，其中最廣為人知的應該就是象徵和平之意吧！根據舊約《聖經》記載，當大地遭洪水吞沒時，因為建造方舟而得救的諾亞為了確認洪水是否退去，放出一隻鴿子，後來鴿子啣著橄欖葉平安歸來。因為這個典故，鴿子也成為和平的象徵。例如，義大利畫家賈昆托（Corrado Giaquinto）筆下象徵和平的擬人像，多是手持橄欖枝、與鴿子相伴的女性。此外，鴿子也是愛與美的女神維納斯的使者，是愛的象徵。

畢卡索（Pablo Picasso）非常喜歡鴿子，不但創作過好幾幅以鴿子為題的畫作，還將自己的女兒取名為「Paloma」，西班牙文「鴿子」的意思。畢卡索曾經創作一幅以啣著橄欖枝的鴿子為題的版畫，這幅畫被選為一九六二年國際和平會議的海報，成了舉世聞名之作。

在日本，鴿子是公園、寺廟裡相當常見的鳥類，但卻鮮少出現在傳統藝術創作上，令人意外。鴿子過去被當作傳信鴿使用，所以報社曾經養過不少鴿子，但現在已經失去這種功用。而且有別於中國與西方，日本人通常不吃鴿肉，所以比起實體，鴿子似乎在藝術與影像的世界中較為吃香。

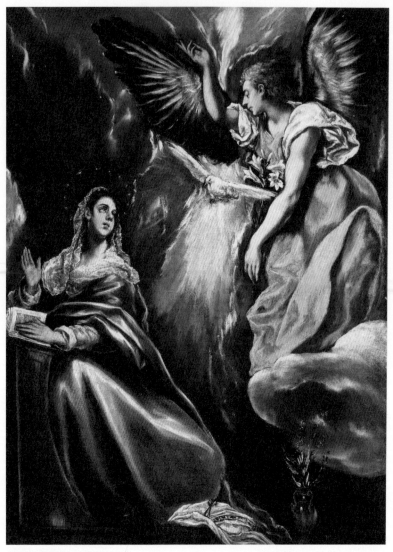

艾爾・葛雷柯〈受胎告知〉，1590~1603年，日本大原美術館。

賈昆托〈和平與正義〉（Allegory of Justice and Peace），1750年代，西班牙馬德里普拉多美術館。

兔子
Rabbit

文藝復興時期畫家提香（Tiziano Vecellio）的〈聖母與小兔〉（The Madonna of the Rabbit）目前收藏於羅浮宮，畫中的聖母左手抓著一隻兔子。可愛的白兔雖然和聖母十分相稱，但宗教畫極少出現這種構圖，究竟代表什麼意思呢？

兔子因為多產，自古就被視為淫欲的象徵，與邪惡掛勾，因此聖母與聖子的腳邊出現兔子，就代表純潔戰勝邪惡。這幅畫也是如此，聖母緊抓著兔子的動作，代表著克制淫欲之意。

無論東西方，自古都有吃兔肉的習慣，就算是避諱吃獸肉的日本，兔子也被視為鳥類的同類，以「一羽」、「二羽」來計數、食用。義大利等地的肉店至今仍販賣兔肉，而且幾乎與雞肉沒有區別，但現今的日本卻不是如此，著實令人感到不可思議。

杜勒著名的水彩畫〈野兔〉（Feldhase）畫工非常精細，但畫中的兔子絕不是寵物，畫完後大概就被烹煮來來吃了。

兔子既可以食用，毛皮又有用途，自然成為狩獵的絕佳目標。西方剛出現靜物畫時，繪畫的母題多半為食材，成為狩獵戰利品的死兔子便是常見的題材之一。因為死兔子大多是倒吊起來的，在繪畫上也致力追求毛皮與質感的表現。

法國靜物畫家夏丹（Jean-Baptiste-Siméon Chardin）就常描繪死兔子，在他後期作品的〈兩隻兔子〉（Still Life with Two Rabbits）中，石桌上躺著的兩隻兔子，一旁還有狩獵袋與火藥，主色調是沉穩的褐色，以深沉靜默的氛圍來呈現兔子之死，讓人思考兔子的死不單是因為被當作食材。

此外，兔子也常被擬人化。英國童書作家、插畫家碧雅翠絲·波特（Helen Beatrix Potter）創作的彼得兔，以及荷蘭設計師迪克·布魯納（Dick Bruna）於一九五五年創作的米菲兔，紅遍全世界。在藝術界原本被視為淫欲的象徵、獵物的兔子，因為他們的妙筆，一躍成為討喜可愛的角色。

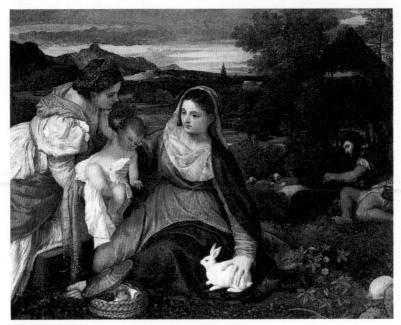

提香〈聖母與小兔〉，1530年，法國巴黎羅浮宮。

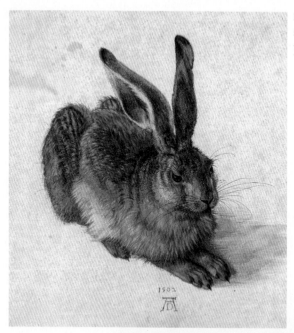

杜勒〈野兔〉，1502
年，奧地利維也納
艾伯特美術館。

夏丹〈兩隻兔子〉，1750～1755年，法國亞眠庇卡
第美術館。

羊
Lamb

在宗教畫中代表耶穌基督

背景昏暗，台上有隻四肢被縛住的羊，是準備宰來吃的嗎？

這幅畫出自十七世紀在西班牙塞維亞一帶十分活躍的畫家蘇巴朗（Francisco de Zurbarán）之手，他被稱為「修道院畫家」，所創作的作品幾乎全是宗教畫，這隻羊當然也不例外，代表耶穌。

對生活在乾燥地區的游牧民族來說，羊是最重要的家畜，脂肪與毛都被視為珍貴的資源。羊奶營養豐富，羊皮則可加工製成羊皮紙等，用途廣泛。雖然日本除了北海道之外的其他地區幾乎不吃羊肉，但以伊斯蘭地區為首，羊肉可說是世界上最重要的動物食材之一，基督教的源起地以色列也不例外。

羊是生活中不可或缺的資源，常被當成祭物獻給神，尤其在古代中東地區，羔羊更

被廣泛用在各種宗教儀式上。《聖經》中常提到羊，將受上帝與彌賽亞引導的猶太人比喻成羊，新約《聖經》也將背負人類罪惡、被釘死在十字架上的耶穌比喻成犧牲的羊。

耶穌被視為神羔羊，也是引導迷途羊群的牧羊人。肩上揹著一頭羊的「好牧人」之姿，是表現耶穌最古老的手法。也因為這樣，羔羊成了象徵耶穌與新約《聖經》的特殊動物。相對於此，頭上長角的牡羊則象徵舊約《聖經》。羔羊的英文是「lamb」，牡羊是「ram」，兩者單字不同，也有清楚的區別。

西方藝術出現羔羊時，肯定與耶穌基督有關。早期的基督教時代，地下墓室壁畫與馬賽克磚圖都以被小羊圍繞的牧羊人象徵耶穌，圍繞牧羊人身旁的小羊們則代表使徒。在耶穌的肖像，也就是聖像（icon）出現之前，多半以這種象徵性的型態在藝術中呈現。

在基督教傳說中，最常以藝術形式表現的莫過於耶穌的誕生。許多以此為題的畫作中，都描繪著前來敬拜耶穌的牧羊人，他們帶著四肢被縛住的羔羊，暗喻耶穌將為世人犧牲。有些描繪耶穌受難的畫作會在十字架旁畫上羔羊，或是像蘇巴朗的〈上帝的羔羊〉（Lamb of God），直接以羔羊象徵耶穌。日本人不太熟悉的羔羊，在西方卻被視為最神聖的動物。

蘇巴朗〈上帝的羔羊〉，1630年代，西班牙馬德里普拉多美術館。

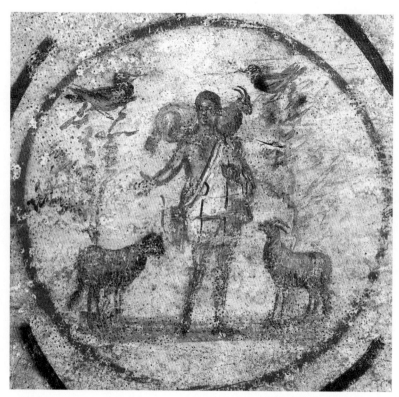

〈好牧人〉（The Good Shepherd），3世紀後期，義大利羅馬聖普里西拉地下墓室
壁畫。

獅子
Lion

世界公認的萬獸之王

坐在書房看書的學者腳邊趴著一頭獅子，這位學者就是將《聖經》翻譯成拉丁文的聖耶柔米。某天，他幫獅子拔掉腳上的刺，獅子從此成為他最忠實的朋友。連獅子這樣的猛獸都能馴服，更增添聖人榮光。

獅子身為萬獸之王，自古就是東西方藝術中最佳的創作題材，從埃及的人面獅身像演變至今，出現各種不同的造型，甚至成為常見的圖騰紋章。

老虎是貓科動物中體型最大的，但獅子或許是拜那圈鬃毛所賜，比老虎更受歡迎。

公獅子臉上那一圈鬃毛，就像人類的頭髮和鬍子，展現堂堂風貌。加上狩獵和張羅食物都是母獅子的工作，公獅子只要成天坐享其成就行了，那一派悠閒從容的態度更顯王者風範。

獅子是《聖經》人物馬可的象徵物，如果獅子伴隨馬可一起出現的在繪畫中，獅子就代表著馬可。馬可是《聖經》四福音書之一──〈馬可福音〉的作者，其他三卷福音書的作者分別是：馬太（象徵物是天使）、路加（象徵物是牛）、約翰（象徵物是老鷹），如果四位同時出現在畫作中，透過個別的象徵物即可分辨。

將馬可視為「守護聖人」的義大利水都威尼斯，四處可見獅子像，尤其展翼的獅子更是威尼斯的象徵，也是威尼斯影展的最高榮譽金獅獎的由來。

獅子傳入中國之後，成了一頭捲毛的風獅子。傳入日本的中國風獅子稱為唐獅子，搭配牡丹花便是吉祥圖案。例如，戰國時代畫師狩野永德最著名的屏風畫，上頭畫著勇猛強壯的獅子圖，深受戰國武將們喜愛。幕府末期以後，唐獅子牡丹更成為最受歡迎的刺青圖騰。

此外，羅馬時代的教堂入口大多會設置巨型獅子像，教壇等重要場所也會放置獅子像，這個習慣來自東方的影響，據說源自於古印度守護聖地的鎮獸。

石獅子經由中國傳入日本後成了石犬。坐鎮於神社或寺院入口處兩側的可愛石犬，看起來不太像獅子。氣勢堂皇的獅子東渡之後，竟然逐漸演變為狗的模樣。

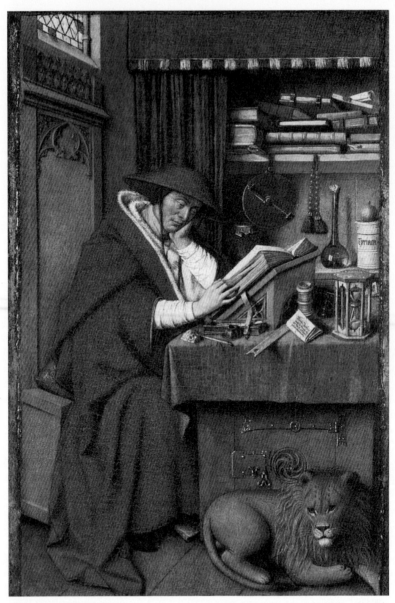

揚‧范‧艾克〈聖耶柔米〉（Saint Jerome in His Study），1442年前後，美國底特律美術館。

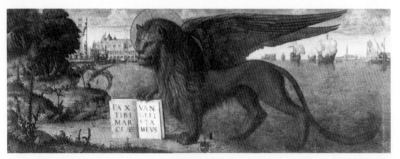

卡巴喬（Vittore Carpaccio）〈聖馬可的獅子〉（Lion of Saint Mark），1516年，義大利威尼斯總督府。

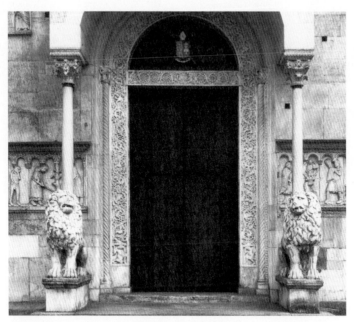

義大利摩德納大教堂入口處的獅子像，11世紀。

牛
Ox

歐洲之名的由來

悠然地在海裡泅泳的牡牛斜睨仰躺在牛背上的女人，牛帶走女人的這幅畫表現的正是希臘神話「歐羅巴的掠奪」。

神話內容如下：腓尼基公主歐羅巴與侍女在海邊戲水，宙斯化身白色牡牛出現在她們面前。當歐羅巴騎上牛背時，牛突然狂奔，渡海將歐羅巴擄至克里特島。後來，歐羅巴和宙斯生了三個孩子，每個都成為偉大的君王。歐洲之名源自歐羅巴（Europa），所以牛與歐洲的誕生有著密切關連。

威尼斯畫派代表畫家提香將這幅畫獻給西班牙皇帝，後來，參訪馬德里王宮的魯本斯（Peter Paul Rubens）摹擬這幅畫，西班牙宮廷畫家維拉斯奎茲（Diego Velázquez）也將這幅畫繪進自己畫作的背景中。這幅西班牙國寶名畫在二十世紀被美國富豪嘉納夫人

買下，飄洋過海來到美國波士頓，所以被又戲稱為「名符其實的歐羅巴的掠奪」。

牛除了用於農耕之外，也是食物與皮革製品等的主要原料，但在信奉印度教的印度，卻成為神聖的象徵。在基督教藝術中，牛是〈路加福音〉作者路加的象徵，但不常出現在畫作上。

牛和豬一樣，反而最常以被屠宰的姿態出現在荷蘭的風俗畫中，荷蘭畫家林布蘭（Rembrandt van Rijn）就有不少以牛為題的畫作。二十世紀初，從立陶宛到巴黎發展的畫家柴姆・蘇丁（Chaïm Soutine），在羅浮宮看到林布蘭〈剝皮的牛隻〉（Slaughtered Ox）後大為感動，激動地素描了好幾幅生牛肉塊，他的畫作除了凸顯生命的意義之外，也催促人們思考人類食肉文化的意義。

西洋藝術史上，最擅長畫牛的是保盧斯・波特（Paulus Potter）。他是十七世紀荷蘭繪畫黃金時代的天才畫家，以敏銳的觀察力完美捕捉牛的毛流與神情，逼真得彷彿能聽見牛的喘息。波特的代表作〈牡牛〉（The Young Bull）收藏於海牙的莫瑞修斯皇家博物館，畫中的牛為實體大小，可謂「牛的肖像畫」。這幅畫合成了好幾頭牛描繪而成，是展現以畜牧聞名的荷蘭充滿活力的大作。雖然波特年僅二十八歲便離開人世，但生前極富盛名，在十九世紀之前，他的名聲與評價更遠勝於維梅爾（Jan Vermeer）。

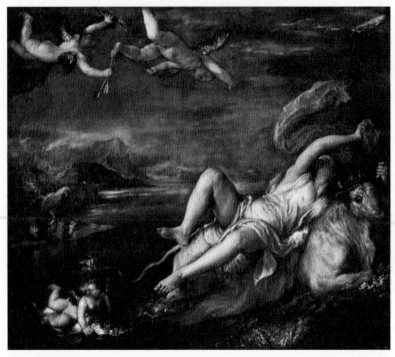

提香〈歐羅巴的掠奪〉（The Rape of Europa），1559～1562年，美國波士頓伊莎
貝拉嘉納藝術館。

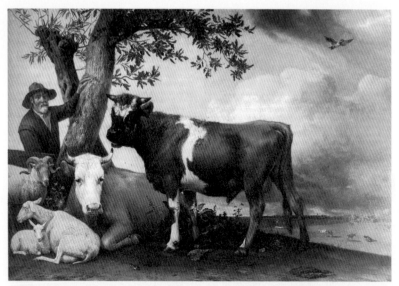

保盧斯·波特〈牡牛〉，1647年，荷蘭海牙莫瑞修斯皇家博物館。

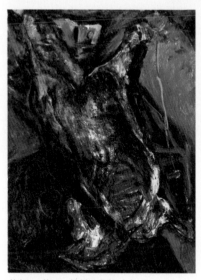

柴姆·蘇丁〈被屠宰的牛〉（Carcass of Beef），1925年前後，美國紐約水牛城公共美術館。

林布蘭〈剝皮的牛隻〉，1655年，法國巴黎羅浮宮。

老鷹

Eagle

襲擊人類的猛禽傳說

老鷹突然襲擊並擄走了一名少年，被擄的少年是正在牧羊的特洛伊王子加尼米德，而老鷹則是愛上美少年，希臘神話中地位最高的神祇——宙斯的化身。

老鷹因為龐大的體型與勇猛的特質，被視為鳥類的王者，也成為西方信仰的對象。

老鷹是希臘神話中宙斯的聖鳥，在基督教世界中，則是〈約翰福音〉作者約翰的象徵物。

西方自古就常將老鷹當作皇家的章紋圖騰，例如羅馬皇帝的雙頭鷹徽章，就被哈布斯堡王族的神聖羅馬帝國、奧匈帝國承襲下來，拿破崙與納粹德國也以老鷹作為紋章，此外，美國與墨西哥的國徽也是老鷹。

雖然老鷹如此受人歡迎，但出現在藝術品上的老鷹，卻多被視為襲擊人類的可怕猛

禽。像是老鷹擄走少年的名畫〈加尼米德的掠奪〉（The Rape of Ganymede），這類帶有同性戀、情色含意的繪畫題材十分受歡迎，而且這一系列的畫中，少年似乎並未露出不悅的表情。

在日本，老鷹也是可怕的猛禽。幕末在土佐大受歡迎的繪金劇畫〈花衣伊呂波緣起——鷹之段〉就描繪了大老鷹擄走小孩三之助，以及父母拚命追趕的情景。母親小督後來巡訪諸國尋兒，終於在江戶與成為玄恕上人的兒子感動重逢。

這幅畫曾經被改編為淨琉璃「二月堂良弁杉的由來」，被老鷹擄走的小孩就是後來創建東大寺的僧侶良弁，而這齣劇則是他與流浪各地尋兒的母親重逢的感人故事。〈今昔物語〉中也有但馬國老鷹擄嬰的故事，看來各地都有類似的傳說。

其實，老鷹獲獵物通常會當場吃食，不會擄走活人。圓山應舉的〈七難七福圖卷〉雖然也描繪了老鷹擄嬰的場面，但現實生活中沒有發生過老鷹襲擊小孩的事件。也許就和西方的加尼米德神話一樣，只是一件傳說被不斷傳播、渲染所致。

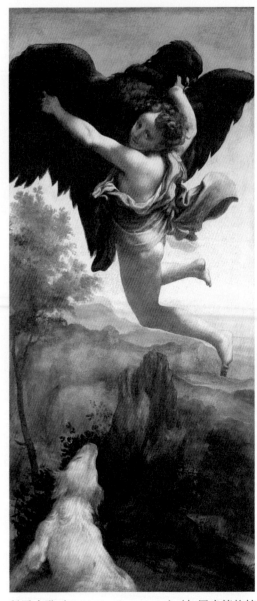

科雷吉歐（Antonio Correggio）〈加尼米德的掠
奪〉，1531～1532年，奧地利維也納藝術史博物館。

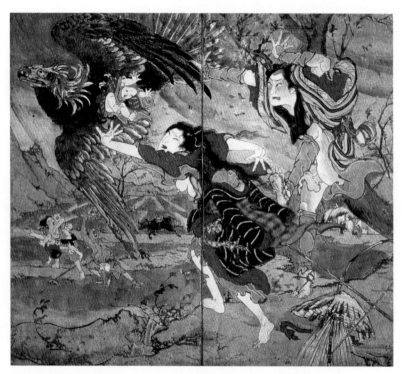

繪金〈花衣伊呂波緣起〉，19世紀，日本高知縣香南市赤岡町。

蜥蜴

Lizard

冷血又無情的象徵

蜥蜴在現實生活中，雖然不像青蛙讓人覺得親近，但也不至於像蛇一樣惹人討厭，總是低調的存在著。大概是因為對人類無益也無害吧！在藝術的領域也是如此，蜥蜴始終扮演著不起眼的角色。

義大利畫家卡拉瓦喬（Caravaggio）早期有幅風俗畫〈被蜥蜴咬傷的男孩〉（Boy Bitten by a Lizard），畫中少年的手指被躲在玫瑰花瓶裡的蜥蜴咬傷。玫瑰象徵男女之間的情愛，因此這幅畫被認為暗喻少年憧憬的愛情其實暗藏危險。這裡不一定得是蜥蜴，也可以換成荊棘或毒蟲吧！我養過蜥蜴，知道小蜥蜴不會咬人，即使咬到也會馬上鬆口，不可能像畫中那樣緊咬著手指不放。我用義大利蜥蜴試過，結果還是一樣，看來畫家可能沒有抓過蜥蜴吧！

在西方，蜥蜴一向被視為冷血、無情的象徵，希臘、羅馬時代到中世紀有所謂的博雅教育（文法、修辭、邏輯、算術、幾何學、音樂以及天文學），其中講求正確性的邏輯學就以蜥蜴作為象徵。

羅倫佐‧洛托的名畫〈青年肖像〉（Portrait of a Gentleman in His Study）中，對桌上的那隻蜥蜴，人們有各種不同的解讀方式。雖然不知道這個表情有點酷的青年是誰，但洛托利用小道具暗示他的人生和個性：畫面左後方畫著狩獵用的笛子和魯特琴，右上方是一隻倒吊的死鳥，桌上有四散的玫瑰花瓣，以及拆封的信、戒指與披肩。

有一個說法是，年輕人手上翻閱的是帳本，蜥蜴代表冷血、無情，四散的花瓣則暗示與情人分手。也就是說，年輕人對於自己迷戀狩獵、音樂和女色的過往感到十分懊悔，決定從現在起將心思放在家業上，他的父親感到非常歡喜，於是請人幫兒子畫了這幅肖像畫。

另一個說法是，四散的玫瑰花瓣代表憂鬱傾向，暗示這個年輕人既憂鬱又神經質，是個像蜥蜴一樣毫無感情，成天埋首書堆，不喜歡狩獵、音樂等社交活動的人。總之，肖像畫中的青年應該是個性格難搞，讓洛托印象非常深刻的人。

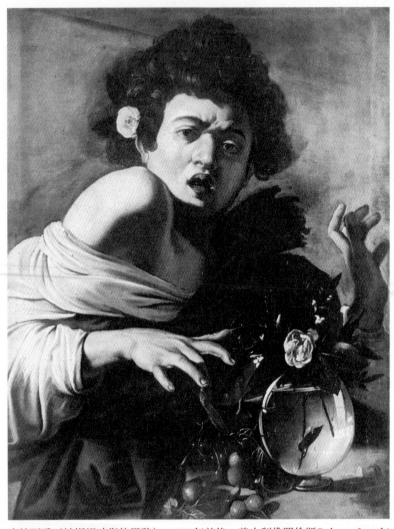

卡拉瓦喬〈被蜥蜴咬傷的男孩〉，1593 年前後，義大利佛羅倫斯 Roberto Longhi 基金會。

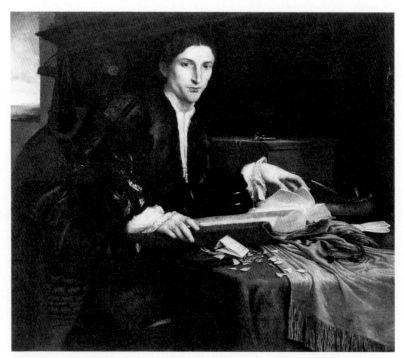

羅倫佐‧洛托〈青年肖像〉，1530年前後，義大利威尼斯學院美術館。

蛇
Snake

基督教界邪惡的代名詞

蛇在西方被視為邪惡的象徵，讓人避之唯恐不及，應該很少有人會覺得牠那沒有四肢，蠕動前進的姿態很優雅吧！而且蛇懷有劇毒，被討厭也是理所當然。至於蛇被視為惡魔的象徵，則是深受基督教影響所致。

世界上最早的人類亞當與夏娃受到蛇的誘惑，偷吃了分別善惡樹上的果子。為了贖罪，他們被上帝逐出伊甸園，男人必須勞動以糊口，女人要承受生產之苦，蛇則受到懲罰，終生只能在地上爬行。

西方的藝術創作中，時常以蛇誘惑亞當與夏娃偷嘗禁果為題，因為蛇受到懲罰而失去四肢，所以范‧德‧古斯（Hugo van der Goes）和米開朗基羅（Michelangelo）的作品便以有四肢的蛇，表現蛇受罰之前的模樣。

蛇的負面意義後來甚至被擴大，成為罪惡與異端的象徵。十六世紀的天主教改革運動後，出現了聖母馬利亞踩著蛇，名為〈聖母與蛇〉（Madonna and Child with St Anne）的畫作。天主教改革運動由反對德國與瑞士的宗教改革運動，主張擁護傳統教義的一派人所發起，他們否定提倡宗教改革的新教徒，大力推展聖母信仰。

在卡拉瓦喬的畫中，聖母腳踩著蛇，聖子耶穌則戰戰兢兢地踩在聖母腳上，這裡的蛇除了是誘惑亞當與夏娃犯罪的蛇之外，也暗喻主張宗教改革的新教徒是異端，帶有聖母與耶穌一起擊退異端份子的含意。

相較於西方，蛇在日本常有正面意義，白蛇更被視為神的使者。其實在西方，基督教尚未傳開前，蛇也具有正面意義，象徵男性生殖器與雨。神出現在世界各地的祭祀儀式上，被視為大地之神的象徵。此外，蛇也是希臘神話的雅典娜女神與羅馬智慧之神密涅瓦的象徵。蛇被認為是聰明的動物，像是醫術之神阿斯克勒庇俄斯、信使神墨丘利所持的權杖上，就纏繞著蛇。

根據《聖經》記載，耶穌曾經對使徒門說：「你們要靈巧像蛇，馴良像鴿子。」從這番話中，不難窺見蛇在基督教中也曾經受到肯定、具有正面意義。

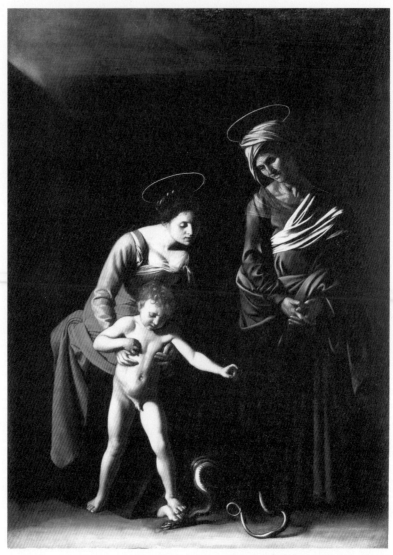

卡拉瓦喬〈聖母與蛇〉，1605～1606年，義大利羅馬博爾蓋塞美術館。

古斯〈原罪〉（The Fall），1467～1468年，奧地利維也納藝術史博物館。

龍
Dragon

東西方分別代表善與惡

龍與前面提到的獅子不同，在西方是邪惡的象徵，在東方則代表良善，東西兩方意義迥異。

在印度與中國，龍被視為神聖的動物，在中國更是皇帝的象徵，雖然是人們幻想出來的動物，卻名列十二生肖。龍到了日本則與蛇神信仰融合，甚至成了佛教八部眾之一的龍王，支配雨水的水神，搖身一變成為民間信仰的神祇。

在繪畫方面，龍與虎的組合是非常受歡迎的題材，常用於圖案與裝飾。南宋畫家陳容擅長以水墨技法畫龍，室町時代曾有幾幅傳入日本，描繪龍隱沒在烏雲間，精彩呈現水墨畫的特色。

日本許多畫家以此為範本創作雲龍圖，像是妙心寺法堂的天花板，就留有江戶初期

狩野派畫師狩野探幽的圓形鉅作。寺院法堂的天花板常會看見龍的身影，因為法堂是住持為眾人講述佛法的地方，畫在天花板上的龍有「降下法雨」之意，此外，龍王是司掌雨水的神，可以護佑寺院免於祝融之災。

龍來到西方可就不是這麼回事了，幾乎在所有場合都帶有負面意義。蛇和龍在拉丁語裡是同一個字，所以時常被混在一起。龍在基督教被視為蛇的同類，象徵惡魔與異端，所以常以踩踏、用鎖圈住等方式，來表現戰勝惡勢力，像是大天使彌迦勒與聖喬治、希臘神話英雄柏修斯等人屠龍的場面都非常有名。

聖喬治是傳說在卡帕多奇亞降伏惡龍，救出公主的聖人。身穿鎧甲，騎著白馬的聖喬治是常見的創作題材，也是中世紀騎士們的楷模、守護英格蘭的聖人。

文藝復興時期的畫家烏切羅（Paolo Uccello）筆下的惡龍以雙足站立，站姿十分怪異，一旁還站著公主。西方的龍和東方的龍不同，沒有特定形態與相貌，全憑畫家的想像力，這一點非常有趣。

狩野探幽〈雲龍圖〉，1656年，日本京都妙心寺法堂。

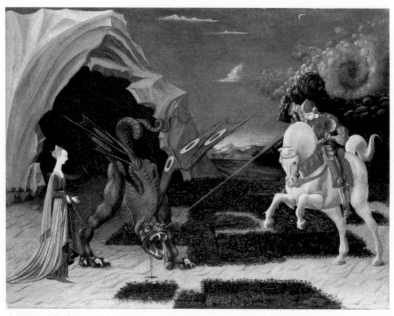

烏切羅〈聖喬治與龍〉（St George and the Dragon），1456年前後，英國倫敦國家
藝廊。

虎
Tiger

西方很少以虎當作創作題材

獅子在西方世界相當受人歡迎，老虎卻很少入畫，這是因為亞歷山大遠征印度之前，西方人根本沒看過老虎這種動物。至今，老虎仍以印度為中心棲息於亞洲各地，但因為虎皮的市場需求，虎骨又是珍貴中藥材，正瀕臨絕種危機。

老虎在西方藝術中，只有替酒神巴克斯拉車時才會在畫作中露臉，題材源自巴克斯東征印度歸來的故事。法爾內塞王宮的迴廊天花板上就有一幅卡拉契（Annibale Carracci）的〈巴克斯與阿里阿德涅的凱旋〉（Triumph of Bacchus and Ariadne）。車子的最前方，兩頭正在拉車的老虎體型像貓，溫馴如狗，毫無霸氣可言。或許是當時的西方人不曉得老虎的體型，以貓當作繪畫的範本吧！

老虎普遍被視為東方動物，十九世紀法國吹起東洋風（Orientalism），所以也出現

了狩獵老虎的畫作。這股風潮的代表畫家德拉克洛瓦（Eugène Delacroix）畫過一幅西方罕見，畫風精緻的老虎親子畫。

相較於此，老虎在東方被視為勇猛的動物，與龍同樣象徵豪傑，是相當受歡迎的繪畫題材。龍與老虎常成對出現在屏風或掛軸中，而「龍虎」一詞也有雙雄旗鼓相當的含意。

但畫師實際看到老虎卻是相當晚的事。江戶時代的畫家長澤蘆雪畫在紀州無量寺拉門上的〈虎圖〉，將老虎步步近逼的模樣描繪得氣勢十足，但仔細一瞧，模樣卻相當幽默可愛。長澤蘆雪和卡拉契一樣沒見過老虎，八成是將貓放大想像而來的吧！

此外，就如同成語所說的「不入虎穴，焉得虎子。」老虎相當愛護自己的孩子，所以日本常有描繪老虎親子的畫作，但都把母虎身上的斑紋畫得如同豹紋。朝鮮半島上也有老虎，最有名的傳說是加藤清正降虎一事，所以老虎也常出現在李朝的民間風俗畫中。

在藝術領域上相當受人歡迎的老虎，其實是陸地上最大型的猛獸，如果日本畫師能親眼目睹，老虎還會以這種好形象出現在畫作中嗎？

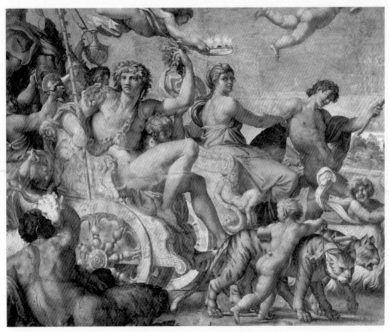

卡拉契〈巴克斯與阿里阿德涅的凱旋〉局部，1597～1600年，義大利羅馬法爾
內塞王宮。

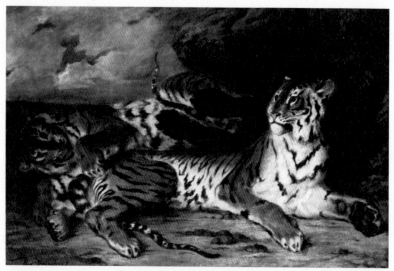

德拉克洛瓦〈虎〉（A Young Tiger Playing with Its Mother），1830年，法國巴黎羅浮宮。

長澤蘆雪〈虎圖〉，1787年，日本和歌山縣無量寺。

馬
Horse

偉大英雄的坐騎

歐美主要公園與車站前常會看見騎著馬的人像雕刻，而日本除了皇居廣場前由高村光雲所製作的楠木正成像之外，各地公園也都能看見明治到昭和時期建造的忠臣像或皇族騎馬像。

為什麼這些偉大的人物都騎著馬呢？馬是戰爭時不可或缺的動物，以騎馬像來表現英雄、指揮官，可說是威嚴與權力的象徵。

在古羅馬時代，皇帝的騎馬像曾經流行一時，但隨著羅馬帝國滅亡，中世紀歐洲進入基督教時代後，幾乎所有雕像都遭到破壞，只有矗立在羅馬卡比托利歐廣場上的馬可·奧里略騎馬像（Equestrian Statue of Marcus Aurelius）倖免於難。據說是因為被誤認為將基督教視為合法宗教的君士坦丁大帝像，才得以留存至今。

多虧這尊龐然的騎馬像，文藝復興時期的雕刻家唐那提羅（Donatello）經過研究，還原長年被遺忘的大型青銅雕刻鑄造法，並將技術成功傳承下來。位於北義大利帕多瓦的〈加塔梅拉塔騎馬像〉（Equestrian statue of Gattamelata）便是一例。

將騎馬像以繪畫的方式大面積呈現，最具代表性的例子就是提香的〈卡爾五世騎馬像〉（Equestrian Portrait of Charles V）。之後，宮廷畫家魯本斯與維拉斯奎茲也以王公貴族的騎馬像為題創作不少名畫，各地也建造起騎著馬的紀念雕像。

說到擅長以馬為題的畫家，不得不提起十八世紀英國畫家斯塔布斯（George Stubbs），以及十九世紀法國畫家傑利柯（Théodore Géricault）這兩位「畫馬名家」。浪漫主義的先驅傑利柯熱衷觀察馬，擅長捕捉馬的瞬間動作與生態，留下了〈艾普森競馬〉（The Derby of Epsom）等作品，後來卻因墜馬重傷而死。

馬在日本的武士社會裡備受重視，每位武將都有騎馬像。馬與人類社會關係密切，所以在藝術作品中通常與人一起，也就是以「人馬一體」的方式呈現，無論東西方都很少單獨以馬為題的創作。

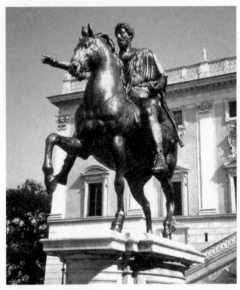

〈馬可·奧里略騎馬像〉，176年，義大利羅馬卡
比托利歐廣場。

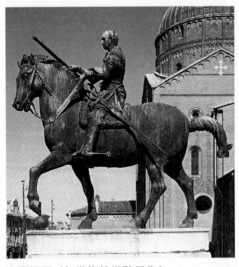

唐那提羅〈加塔梅拉塔騎馬像〉，1447～1450
年，義大利帕多瓦聖廣場。

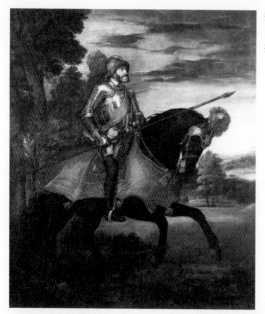

提香〈卡爾五世騎馬像〉，
1548年，西班牙馬德里普
拉多美術館。

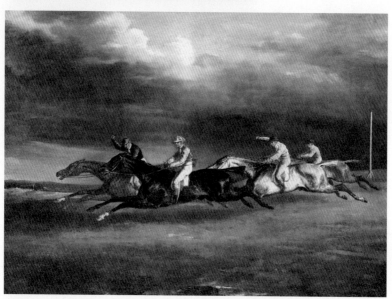

傑利柯〈艾普森競馬〉，1821年，法國巴黎羅浮宮。

驢子
Donkey

無知和怠惰的象徵

耶穌基督騎著驢子來到耶路撒冷城門，城裡的百姓手持棕櫚樹枝，歡迎主的歸來。

有人為了見基督一面而爬到樹上，卻看到耶穌騎著小驢子進城，和他堂堂的風姿一點也不相稱。

這是上帝謙遜態度的表現，也象徵神的兒子耶穌以人的身分來到世上。耶穌降生在馬槽也表現了上帝謙遜的態度，因此在描繪耶穌的故事時，畫中登場的動物也多半是驢子。

驢子的體形比馬更小，在基督教時代之前是窮人飼養的動物，也象徵無知與怠惰。

其實，驢子是絕佳的搬運幫手，不僅耐操，記憶力又好，但相較於高貴的馬匹，看起來就是比較駑鈍。

在描繪耶穌一家人逃往埃及的畫作中，也可以看見驢子的身影。耶穌的父親約瑟得知猶太王希律想殺害耶穌，連忙帶著馬利亞與耶穌逃往埃及，等待希律王駕崩。作品通常描畫約瑟牽著驢子，驢背上坐著聖母子，或是一家人在前往埃及途中休息的情景。這種題材給了畫家合理的藉口去描繪椰子、瀑布等帶有異國情調的風景，這些都是十六世紀風景畫發展初期最常見的作畫題材，在接下來「星星」這個單元也會提到。

這裡介紹的是義大利畫家巴羅奇（Federico Barocci）的作品。畫中的馬利亞正在汲水，泉水是聖母純潔的典型象徵，約瑟將櫻桃枝遞給年幼的耶穌，耶穌開心地接過。雖然櫻桃常帶有性方面的暗喻，但年幼的耶穌手持櫻桃枝，在繪畫中多代表天堂的果實。

仔細一看，這幅畫的背景中還有一頭驢子，驢子溫馴的表情一點也不駑鈍、無知，而是充滿慈愛，似乎也成為聖家族中的一員。

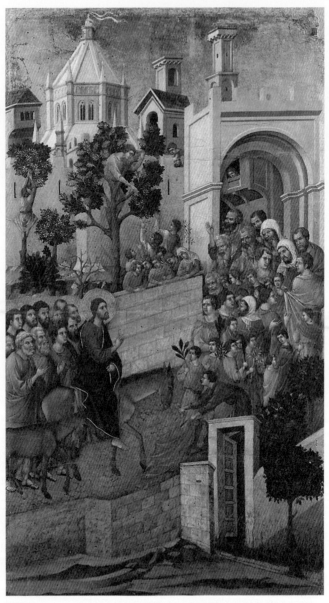

杜奇歐（Duccio di Buoninsegna）〈耶路撒冷入城〉（Entry into Jerusalem），1308〜1311年，義大利西恩那大教堂附屬美術館。

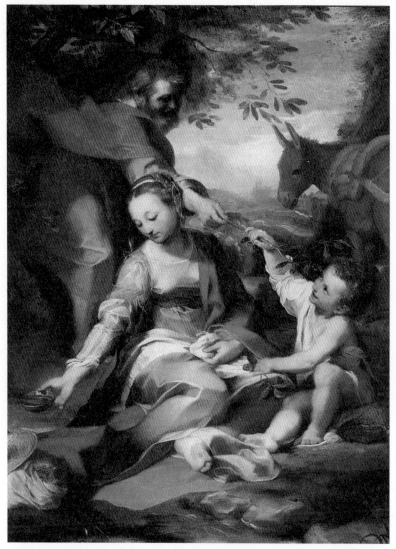

巴羅奇〈前往埃及途中〉（Rest on the Flight to Egypt），1570年，梵蒂岡博物館。

烏鴉

Crow

占卜吉凶的禽鳥

一早就在啄食垃圾的烏鴉，模樣漆黑又猙獰，無論到哪都惹人討厭。但因為根據舊約《聖經》記載，發生大洪水時，諾亞曾放出烏鴉確認大水是否退去，所以烏鴉也成了占卜吉凶的禽鳥，是希望的象徵。據說，烏鴉就是因為沒有馬上飛回來，原本雪白的身軀才會受罰而成為黑色。

相傳烏鴉也會啣著麵包給隱居荒野修行的聖人，在各種聖人傳裡都有類似的傳說。

為了躲避對基督教的迫害，在埃及沙漠中修行、冥想的羅馬時代隱士保祿便是其中之一，據說保祿修行四十年來，每天都有烏鴉叼麵包給他吃。

保祿一一三歲時，同樣隱居沙漠的九十歲的聖安東尼前來拜訪，兩人便一起生活直到身歿。宮廷畫家維拉斯奎茲的〈聖安東尼與隱修士保祿〉（St Anthony Abbot and St

Paul the Hermit）中，便描繪了烏鴉啣著麵包給他們的情景。

一八四五年，美國詩人愛倫·坡（Edgar Allan Poe）發表了一首名為〈烏鴉〉的詩，描述主角遇上一隻神秘的烏鴉，深深影響日後的西方文學。法國詩人馬拉梅（Stéphane Mallarmé）將這首詩翻譯成法文，法國畫家馬奈（Édouard Manet）則創作風格強烈的版畫，讓這首詩聲名大噪。

在日本，除了與謝蕪村的名作〈鳶鴉圖〉外，不得不提河鍋曉齋的畫作與軼事。一八八一年，河鍋曉齋以水墨畫〈枯木寒鴉圖〉參加第二屆內國勸業博覽會。當時的米一升不過十錢，而這幅水墨畫卻要價上百圓。後來，日本橋的老舖和菓子店榮太樓的老闆買下這幅畫，讓這幅畫一夕爆紅，並榮獲妙技二等獎的殊榮。

被質疑哄抬畫作價格，河鍋曉齋氣定神閒地回應：「這價格不是來自這隻烏鴉，而是我長年鑽研畫技的價格。」足見曉齋對自己長年培養出來的畫技十分有自信。一隻烏鴉因為巨匠的妙筆，身價跟著水漲船高。

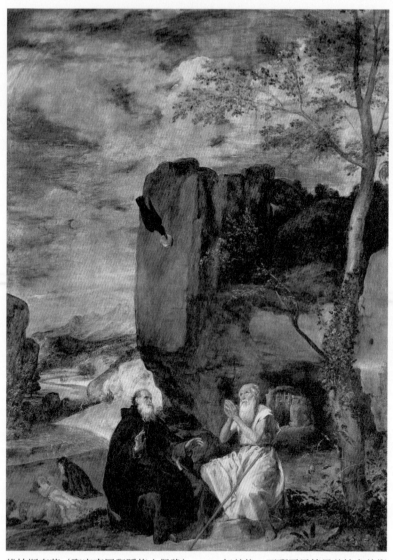

維拉斯奎茲〈聖安東尼與隱修士保祿〉，1635年前後，西班牙馬德里普拉多美術館。

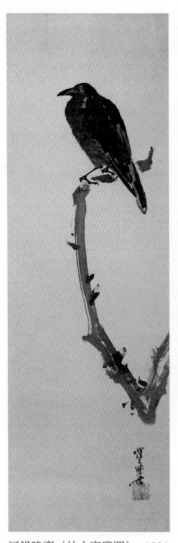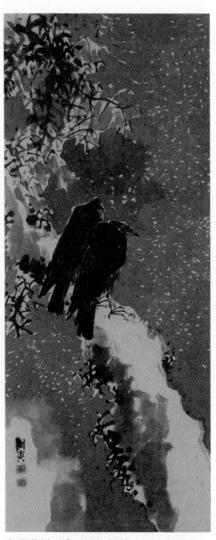

河鍋曉齋〈枯木寒鴉圖〉，1881
年，私人收藏。

與謝蕪村〈鳶鴉圖〉局部，1780年前後，
日本京都北村美術館。

孔雀

Peacock

象徵復活之美與傲慢

尾巴展開像把扇子的美麗孔雀，本身就是件藝術品。孔雀雖然只棲息於亞洲和非洲地區，卻被世人視為聖鳥，不但華美的羽毛能製成工藝品，還會捕食蠍子、眼鏡蛇等毒蟲，因而被當作能消災解厄的信仰對象。

在印度，孔雀是摩喻利女神的化身，後來演變成佛教中乘著孔雀，一頭四臂的孔雀明王。空海將孔雀明王信仰從中國傳入日本，京都仁和寺的國寶孔雀明王像也來自中國，這幅畫像是北宋時期的珍貴畫作，也是中國佛像畫的至高傑作。日本的花鳥畫作品中，以圓山應舉為首，許多畫家都喜愛以孔雀為題材。

孔雀在羅馬神話中象徵神王朱庇特的妻子朱諾，傳說她殺死百眼巨人阿哥斯，將他的眼睛貼在孔雀的尾巴上。

此外，因為孔雀肉不會腐壞，基督教將孔雀視為基督復活的象徵。以魯本斯的代表作〈從十字架上卸下聖體〉（Descent from the Cross）為例，畫面左側是聖母伊莉莎白等人，人物的下方有道拱門，拱門底下是一隻拖著長尾巴的孔雀。畫作中央則描繪著去世的耶穌從十字架上被放下來的情景，孔雀暗示耶穌的復活。

孔雀不只有正面意義，也因為美麗而成為傲慢的代名詞。傲慢與謙讓相對，是基督教的七宗罪（傲慢、淫欲、貪婪、憤怒、嫉妒、暴食、怠惰）之一。

一生畫過好幾幅自畫像的林布蘭曾將自己比喻成《聖經》中的浪子，模仿他大開宴會的模樣，畫了一幅讓新婚妻子坐在腿上舉杯慶賀的畫，一旁還放著不知道是料理還是擺飾的孔雀，凸顯浪子的傲慢。這是身處絕頂幸福中的畫家，提醒自己要收斂一點的畫吧！

〈孔雀明王像〉，11世紀，日本京都仁和寺。

魯本斯〈從十字架上卸下聖體〉左側局部，1612〜1614年，比利時安特衛普皇家美術館。

林布蘭〈浪子〉（Rembrandt and Saskia in the Scene of Prodigal Son in the Tavern），1635年前後，德國德勒斯登藝術博物館。

蝴蝶
Butterfly

人類靈魂的象徵

愛神丘比特擁抱少女賽姬，親吻她的額頭。這時，賽姬從沉睡中醒來，頭上有隻蝴蝶翩翩飛舞著。這是丘比特愛上賽姬，後來因為母親維納斯吃醋而歷經各種磨難，兩人才終於共結連理的情景。

破繭而出的蝴蝶猶如脫離肉體的靈魂，自古以來便象徵著人類的靈魂。賽姬在希臘文中有「心靈」、「靈魂」的意思，所以法國畫家傑拉爾（François Gérard）在少女的頭上畫了一隻蝴蝶。在文藝復興時期，丘比特與賽姬的愛情故事被人文主義者認為有著靈魂追求愛的寓意，是文學與藝術創作上非常受歡迎的題材。

與傑拉爾同為法國新古典主義派的雕刻家蕭德（Antoine-Denis Chaudet）也曾以此為題材，描繪丘比特蹲低身體，想輕輕捉住蝴蝶的模樣。另外，西方也有不少以幼兒耶

穌抓著蝴蝶為題材的畫作，這時的蝴蝶則象徵著靈魂的復活。

蝴蝶在日本某些地區被認為是怨靈的化身，視為不祥之物。江戶時代本草學曾經流行一時，當時人們開始觀察各種蝴蝶，繪製成圖鑑，知名畫家圓山應舉就寫生過各種蝴蝶，留下集大成的畫作〈百蝶圖〉。

其實不只是蝴蝶，日本人自古就對昆蟲十分敏感，所以有許多以昆蟲為母題的創作。夏天撲流螢，秋天看蜻蜓飛舞，聆聽蟲鳴。西方人缺乏這些感受，所以蝴蝶多半是靜物畫一隅的配角，或是停在花卉和水果上，當作畫面的點綴。

荷蘭靜物畫家阿德烈安‧寇德（Adriaen Coorte）有幅歐楂上畫著一隻蝴蝶的作品，歐楂是果醬與水果酒的重要原料。這幅畫散發一股不可思議的靜謐氛圍，在靜寂中飛舞的蝴蝶則是靈魂的化身。

癌症末期醫療先驅伊莉莎白‧庫伯勒—羅斯（Elisabeth Kübler-Ross）在著作中曾經好幾次提到，在探訪波蘭麥達內克的納粹集中營時，看見牆上用指甲或石頭刻出的蝴蝶圖深感驚訝的心情。在臨死之前，被囚禁的人們將自己比喻為破繭而出的蝴蝶，祈求靈魂永生，可謂超越藝術的藝術。

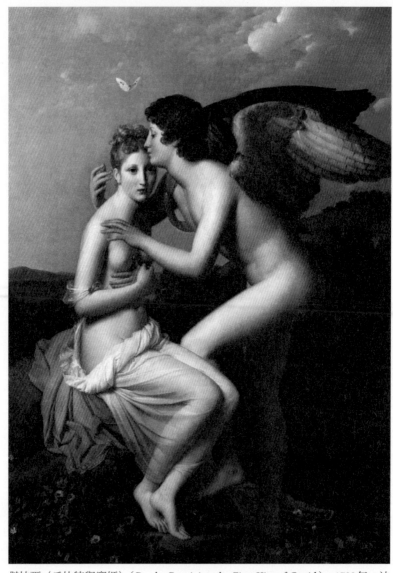

傑拉爾〈丘比特與賽姬〉（Psyche Receiving the First Kiss of Cupid），1798年，法國巴黎羅浮宮。

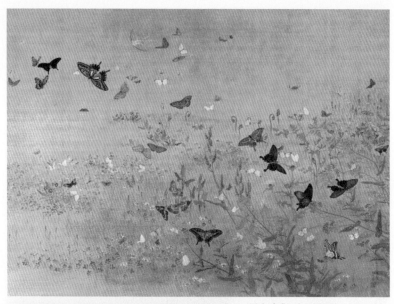

圓山應舉〈百蝶圖〉，1775年，
日本水戶德川博物館。

阿德烈安・寇德〈歐楂與蝴蝶〉
（Three Medlars and a Butterfly），
1705年前後，私人收藏。

魚
Fish

象徵耶穌基督

日本是全世界最愛吃魚的民族，自古就將魚視為重要食材，但在歐美，肉類的需求量卻遠勝魚肉。

自古以來，魚就是耶穌基督的象徵，取希臘文「Iesous Christos Theou Huios Soter（耶穌／基督／神的／兒子／救主）」的第一個字母，就能拼出魚（Ichthus）這個單字。在基督教遭到迫害的羅馬時代，魚的圖案就像暗號一樣被當作基督教的象徵。那時，十字架還未成為基督教的象徵。

在以色列北部加利利一帶活動的耶穌，收了不少在加利利海邊捕魚的漁夫作為門徒，所以新約《聖經》常出現吃魚的場景。在捕魚的神蹟中，耶穌命令彼得捕魚，結果漁獲豐收到連漁網都破了；在五餅二魚的神蹟中，耶穌僅靠兩條魚和五塊餅就餵飽了五

千人。

耶穌和使徒們算是中東、近東地區少見吃魚的居民，所以魚也被視為神聖的食材。

復活節前四十天是稱為「四旬期」的齋戒期，期間禁止吃肉，但可以吃魚。直到現在，義大利和瑞士等地仍保有週五吃魚的習慣，因為耶穌被處刑的當天正好是週五，所以週五被訂為聖日。

在藝術方面也是如此。魚被當成是耶穌的象徵，所以在基督徒的地下墓室壁畫中，魚常是最後的晚餐的主菜。耶穌與門徒們在耶路撒冷共進最後的晚餐時剛好是逾越節，照理應該是吃羊肉，但在以達文西（Leonardo da Vinci）為首眾多畫家的作品中，餐桌上畫的卻多半是魚。

保羅・克利（Paul Klee）的〈環繞著魚〉（Around the Fish）以及其他作品都有著難以理解的深意。畫中魚的四周畫著十字架，或許這條魚暗喻的就是耶穌。

相較於魚在西方藝術中只是食材的象徵，東方自古以來就常在藝術中表現水中迴游的魚貝類。宋代以後，中國江南地區流行起稱為「藻魚圖」的水墨畫，日本則在江戶時代開始流行，但像是魚拓這類的獨特習慣，則是江戶後期才開始出現。

有別於西方將魚視為靜物與食材，在東方藝術世界中，魚是充滿生命力的生物。

〈最後的晚餐〉（The Last Supper），6世紀初，義大利拉溫納新聖亞坡里納教堂。

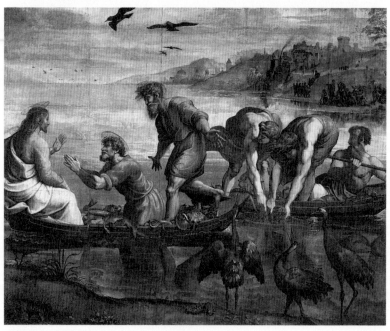

拉斐爾（Raffaello Sanzio）〈捕魚神蹟〉（The Miraculous Draught of Fishes），1515年，英國倫敦維多利亞與艾伯特博物館。

保羅・克利〈環繞著魚〉，1926年，美國紐約現代美術館。

鮭魚
Salmon

這幅吊掛鮭魚之畫是日本重要的文物，相信很多日本人並不陌生。作者高橋由一是明治時期研究油畫技法的先驅，他以庶民食物及周遭器物為創作題材，一生致力於鑽研油畫的逼真性。

包括高橋由一在內，日本畫家們留下的鮭魚畫就超過了十幅。如此龐大的數量，僅以油畫在當時還很稀奇為由來說明，實在缺乏說服力。這些畫作幾乎都是長方形構圖，畫中只有一尾以粗繩吊掛的鮭魚或川鱒，部分魚肉還被削去。

高橋由一的作品從西方的靜物畫，到日本傳統的花卉圖，領域十分廣泛。其中幾幅畫的上半部，還開了可以掛在柱子上的小孔。目前收藏於笠間日動美術館的木板畫中，鮭魚頭部就畫了一塊寫著「出自日本橋中洲町美妙館」的牌子，看來這幅畫原是作為餽

贈之用。他暫居山形縣楢岡時，也畫過一幅鮭魚畫送給旅館伊勢屋。

歲末年終之際，日本人有餽贈新卷鮭的習慣，所以鮭魚畫應該是用來代替真正的鮭魚作為贈禮吧！長方形畫作方便掛於柱子上，也較適合日本的住居空間。其實，西方靜物畫早期就是從描繪贈禮用的食材，稱為「xenia」（希臘文意為「好客」）的畫發展而來。

日本東北地區因為可以定期捕獲鮭魚，魚肉又容易保存，原住民愛奴人稱鮭魚為神魚，從繩文時代就開始大量食用。因此，日本東北各地都有關於鮭魚的傳說，甚至建蓋神社祭祀，成為信仰與禁忌的對象。秋田、山形等東北地區留存不少以鮭魚為題的畫作，但在比較看重近海漁獲的西日本則沒有相關畫作。也就是說，在視鮭魚為聖品的地區，鮭魚畫就代表真正的鮭魚。

食物除了食用之外，也有祭祀神祇、餽贈等用途。在日本，逢年過節的贈禮以食物居多，像是歲末年終的新卷鮭、春分時節的牡丹餅、盂蘭盆節的素麵等，每個節日都有特定的代表食物。因此，鮭魚畫與其說是藝術品，不如說是節慶贈禮。而且鮭魚被視為神聖食物的價值，遠高於作為藝術品的價值，算是相當特殊的例子。

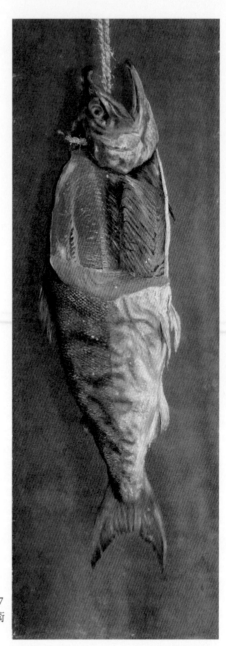

高橋由一〈鮭〉，1877
年前後，日本東京藝術
大學美術館。

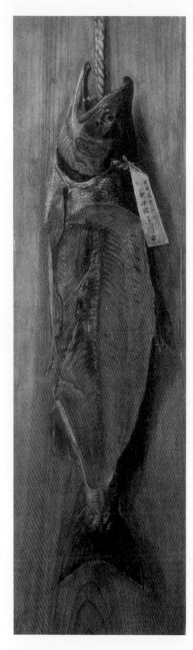

高橋由一〈鮭〉，1877～
1880年前後，日本茨城縣
笠間日動美術館。

肉
Meat

最佳的靜物畫題材

東方常見以鳥類、動物為題材的花鳥走獸畫，卻沒有以肉為題材的畫作。雖然日本有許多人創作油畫，但多取材自水果、花卉等身邊的食材，很少有人以肉為題材。

在西方，肉雖然與水果同屬創作題材，但卻是代表物質欲望的負面母題。風俗畫的先驅者、十六世紀法蘭德斯派畫家彼得・阿爾岑（Pieter Aertsen）就有一幅以肉店為題的畫作。

畫的前景是各式各樣的肉類與加工品，右邊有位農夫正在汲水，戶外背景則是聖母子騎驢離去的情景，一位孩子追了上去，騎在驢背上的聖母布施了什麼給那位孩子。右後方畫著屠宰後吊起的牛隻與宴會場景，左側窗外則可看見一條通往教會的路，整幅畫帶有由右至左逐漸淨化的意義。

前方的肉品象徵人類的欲望及對物質生活的執著，背景的兩幅情景則分別代表善行與上帝的愛。因此，這幅畫可以如此解讀：奉勸世人不要被眼前的食物與肉蒙蔽心智，應追隨聖家族，找到信仰與精神價值，追求真善美的境界。

這樣的寓意在十七世紀後逐漸式微，以被屠宰的牛和豬為題的風俗畫開始出現，肉類成為靜物畫的常見題材，甚至比野鳥或動物屍體等獵物、活蹦亂跳的動物等更常被搬上畫作。雖然走進歐美的肉店，看到被剝皮的羊和兔子難免會嚇一跳，但看見被屠宰、吊掛的動物屍體，比起萌生詭異、同情的情緒，更容易誘發食欲，所以被視為最佳的靜物畫題材。

西班牙宮廷畫家哥雅（Francisco de Goya）曾經將帶有眼珠的羊肉塊畫入作品中，印象派畫家馬奈和莫內（Claude Monet）也都有以肉為題的畫作。莫內是位美食家，曾經出版過自己的食譜，還畫過一幅赤紅牛肉搭配蒜頭的靜物畫。

看在日本人的眼中，吊掛的鮭魚和放在砧板上的鯛魚讓人垂涎。所以就如同高橋由一的鮭魚畫在日本人的眼中受到盛讚一般，西方以動物肉為題的名作也相當多，絲毫不排斥這類題材的畫作。

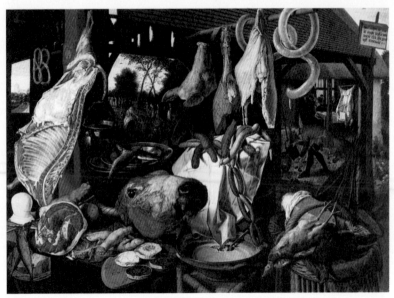

彼得‧阿爾岑〈肉店〉（Butcher's Stall），1551年，美國北卡羅萊納美術館。

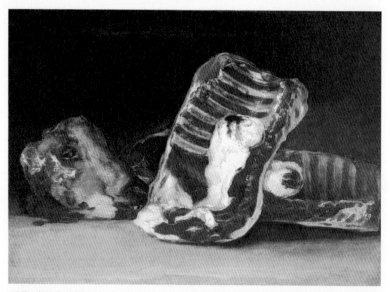

哥雅〈屠夫的檯面〉（Still-Life：A Butcher's Counter），1810～1812年，法國巴黎羅浮宮。

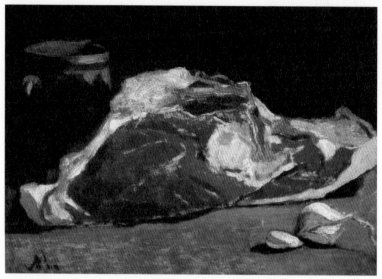

莫內〈肉〉（Still Life with Meat），1864年，法國巴黎奧塞美術館。

水果
Fruit

石榴象徵耶穌復活

我們現在可以吃到各種水果，但因為甜中帶酸、富含營養，而且色澤豔麗，水果在西方世界曾經被視為珍貴無比的食物。現在被當成飯後甜點的水果，過去可是宴會餐點中的主菜。東方自古以來就有以蔬果為題的蔬果圖，而在西方，水果也是靜物畫的重要題材之一。

靜物畫源自古代一種稱為「xenia」，專門描繪食材的畫，在中世紀曾經一度式微，十六世紀末又再次興起。卡拉瓦喬的〈水果籃〉（Basket of Fruit）被視為義大利最早也是最出色的靜物畫，之後許多畫家開始爭相創作。二十世紀初藝術之父塞尚（Paul Cézanne）終其一生都在畫蘋果與橘子，他的畫風也開創了藝術的新風格。

對於基督教藝術來說，除了葡萄之外，許多水果都帶有負面意義。例如，亞當與夏

娃偷吃分別善惡樹的果實，雖然在《聖經》上沒有明確記載，卻一律被畫成蘋果，所以蘋果就象徵原罪。

其實不只蘋果，橘子和無花果等水果也時常代表原罪。在前面提到的〈阿諾爾菲尼夫婦像〉中，窗邊擺著像是枇杷的水果，也暗示著這對夫婦和其他人背負著同樣的罪。

在基督教興起之前，水果是希臘神話中愛與美的女神維納斯的象徵，尤其黃金蘋果更是描述三位女神互相競賽的神話「帕里斯的審判」中，維納斯獲勝得到的獎品。

有正面意義的水果是石榴，代表春之女神普洛賽琵娜，也象徵耶穌的復活。此外，石榴因為眾多種子被堅硬的果皮包覆，所以也比喻人們在教會與君主的統治下團結一致。

文藝復興時期畫家波提且利（Sandro Botticelli）就有許多小耶穌拿著石榴的畫作，他的名作〈石榴的聖母〉（Madonna of the Pomegranate）以手拿石榴的小耶穌與聖母為主角，兩人身旁圍繞著眾天使們，手持象徵聖母純潔的白百合與紅薔薇，石榴則暗喻耶穌將來死後復活。

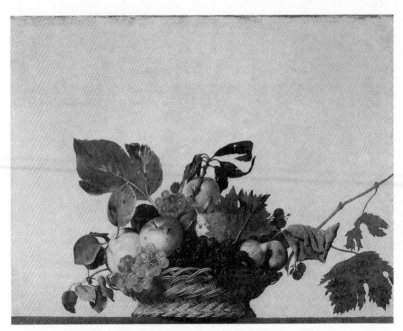

卡拉瓦喬〈水果籃〉，1600年前後，義大利米蘭安比洛斯納美術館。

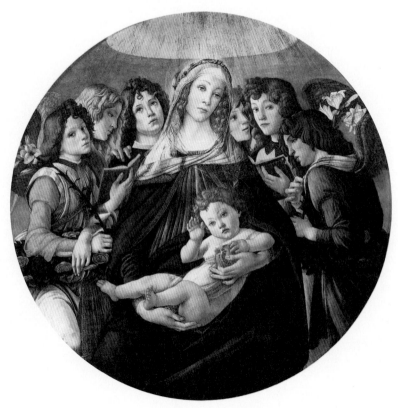

波提且利〈石榴的聖母〉，1487年前後，義大利佛羅倫斯烏菲茲美術館。

葡萄

Grape

以大杯子為主角，四周擺放葡萄、小麥和玫瑰，這幅畫是擅長靜物畫的荷蘭畫家楊·大衛茲·德·黑姆（Jan Davidsz de Heem）的作品〈水果花圈〉（Eucharist in Fruit Wreath），既是靜物畫，也是具有象徵意義的宗教畫。

耶穌基督在享用最後的晚餐時，宣言以自己的血當酒，以自己的身體做為餅，分享給門徒們。之後，酒便代表耶穌的寶血，餅則被視為耶穌的身體。信徒在教會聚集，享用酒和餅就稱為聖餐式（天主教稱為彌撒），是基督教非常重要的一項儀式，傳承至今。放在祭壇上的酒和餅，在神父和牧師的祝福下成為耶穌的寶血和身體。

這幅畫中光亮杯子便是這項儀式使用的聖杯（charis），上頭發光的圓盤，代表信徒領受的聖體（hostia），葡萄是酒，小麥代表餅。信奉新教的荷蘭禁止教會公開明示

神的形象，所以宗教畫式微，只能用這種象徵性的母題來表現耶穌與聖餐式。

葡萄雖然是酒神巴卡斯以與秋天的象徵，但對於基督教來說，卻是最神聖的水果。

以聖母子為題材的畫作中，常可以看見小耶穌拿著葡萄的模樣，暗示耶穌將來的犧牲。

此外，新約《聖經》〈約翰福音〉十五章記載道，耶穌稱自己是「真葡萄樹」，所有人的靈魂是葡萄樹上所結枝子。由此可知，葡萄樹被視為聖木，象徵替人類贖罪的耶穌，葡萄園則代表天國。

畫家羅倫佐・洛托在北義大利貝加莫近郊特雷斯科雷教堂繪製壁畫，描繪聖女芭芭拉的生平。偌大的耶穌基督站立在畫的中央，伸長的手指成為葡萄樹枝，聖人們站在這些樹枝形成的圓圈中，再往上延伸至天花板，結出葡萄。這幅畫可說是這位在本書中時常出現、風格獨特的畫家的曠世傑作。

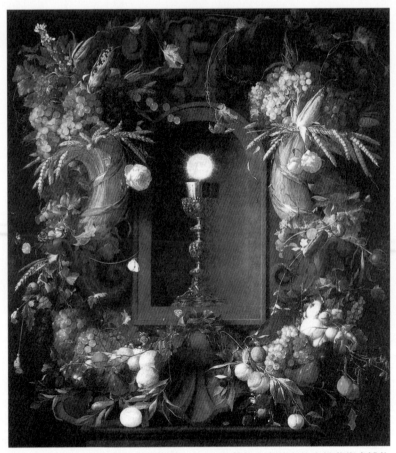

楊‧大衛茲‧德‧黑姆〈水果花圈〉，1648年前後，奧地利維也納藝術史博物館。

羅倫佐・洛托〈聖芭芭拉傳〉（Stories of Saint Barbara）局部，1523～1524年，
義大利特雷斯科雷教堂。

麵包
Bread

象徵悔改的粗食

神職人員用手帕摀著眼角，一邊看書，一邊吃麵包。沒有鋪桌巾的桌上放著裝水的燒瓶與玻璃杯。

這幅畫是十七世紀前半活躍於米蘭的畫家丹尼爾‧克雷斯皮（Daniele Crespi）的作品，也是西方藝術史上非常有名的一幅關於用餐的畫作。畫中的主角出生名門貴族，是十六世紀後半的米蘭主教。他雖貴為王宮貴族，過得卻不是錦衣玉食的生活，而是甘於粗茶淡飯，變賣衣服、家具，甚至連壁掛也拿去販賣，將所得全數捐給窮人、孤兒與病人。

這幅作品傳神地表達「貧困與悔改之友」聖卡羅的聖人形象，畫中感受不到聖人的崇高與英雄氣概，而是忠實地演繹孤獨的神職人員既嚴肅又禁欲的模樣。神職人員一邊

吃著只有麵包和水的簡單餐食，一邊閱讀《聖經》，為耶穌受難而感動落淚。雖然他吃著不易消化的粗食，但模樣無疑是虔誠基督徒的典範。為了懺悔，不吃肉也不喝酒，和貧窮百姓吃同樣的食物。

在畫中，聖卡羅吃的是白麵包。小麥做的白麵包是王公貴族專屬的高級品，一般百姓則吃小麥、黑麥或混合兩者做成的黑麵包。例如，朗格勒地區的主教格里高利總是吃以大麥做成、品質最差的麵包，為了避免被認為矯情傲慢，他常用小麥麵包蓋住大麥麵包，再將小麥麵包分送他人，自己則偷偷吃大麥麵包。在基督教世界中，這是一種關於飲食文化的謙遜表現。好比畫中的聖卡羅一邊啃白麵包，一邊看書，一副完全不在意味道如何的模樣。

此外，麵包也象徵耶穌的身體，同時也是布施給貧民百姓的食物。西班牙畫家牟里羅（Bartolomé Esteban Murillo）就曾畫過年幼的耶穌布施麵包給朝聖者的作品。

聖卡羅用餐的情景代表著就連「吃飯」這個再平常不過的行為，也是思想神恩的重要時機，展現了嚴謹的宗教觀。欣賞西方藝術時，只要看見以用餐為題材的畫作，先聯想「最後的晚餐」就對了。即便作品並未直接表現宗教主題，用餐情景通常也暗喻著聖餐式。

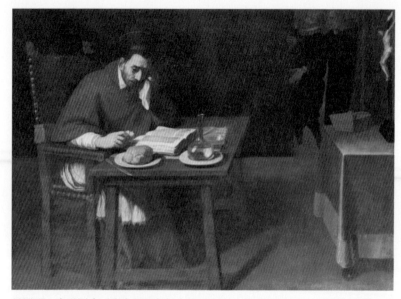

丹尼爾‧克雷斯皮〈聖卡羅用餐〉（The Fasting of St. Charles），1628年前後，義大利米蘭聖母馬利亞教堂。

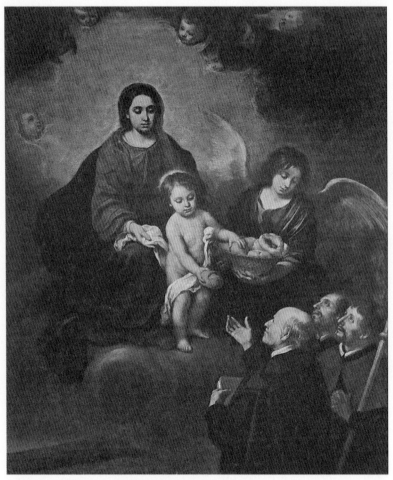

牟里羅〈小耶穌布施麵包給朝聖者〉（The Infant Jesus Distributing Bread to Pilgrims），1678年，匈牙利布達佩斯國立美術館。

起司
Cheese

最親民的食材

男女們正開心分食大起司塊。在畫面正中央，男人拿著舀起司的湯匙，準備大口往嘴裡塞。

起司在西方是最親民的食材，看起來像豆腐，而義大利的麗可塔乳酪味道的確像豆腐一樣清淡。其實，豆腐本來就是中國唐代為了模仿北方民族的起司，以大豆做成的食材，所以味道、口感相近也是理所當然的事。

十六世紀後半，北義大利畫家文森佐・卡姆皮（Vincenzo Campi）創作了這幅畫，當時的禮儀觀念才剛興起，嘴裡嚼著食物是非常不禮貌的事，所以這幅畫也帶有反面教材的意義。但不可諱言的是，從畫中可以強烈感受到大口享受美食的幸福感。

由左邊男子手裡握著類似湯杓的器具，可以推測他們應該在廚房工作，而右邊那位

面帶微笑、手拿湯匙的女人，從穿著來看應該是女僕。這幅畫大概是描繪一群僕人在廚房裡，開心地享用主人家宴會結束後留下的美食吧！

十七世紀初，活躍於荷蘭哈倫的畫家佛洛里斯・范・戴克（Floris van Dyck）是荷蘭靜物畫先驅，他的畫工精緻，畫作被當時的藝術評論家喻為「比所有美食看起來更美味」。當時評鑑一幅作品的基準，除了視覺之外，也注重味覺與嗅覺的刺激。他的代表作〈起司〉（Still Life with Cheese）中央畫著一大塊荷蘭特產的圓形高達起司，還表現了四種基本味覺：蘋果的酸味、葡萄的甜味、樹果的苦味和起司的鹹味。

這幅畫以豐盛的食物為主題，頌揚新興國家荷蘭貿易經濟成功，並以此致富的傳奇，因為頌讚正是靜物畫的一大功能。

起司是荷蘭非常重要的出口品之一。

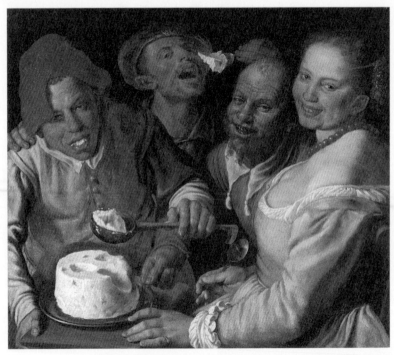

文森佐・卡姆皮〈吃麗可塔乳酪的人〉（The Ricotta Eaters），1580年前後，法國
里昂美術館。

佛洛里斯・范・戴克〈起司〉，1615年前後，荷蘭阿姆斯特丹國立美術館。

豆子
Bean

最具代表性的庶民料理

像是農夫的男人默默將豆子往口裡送，煮豆子的湯汁從湯匙中溢出。這時，他像是突然察覺什麼似地往前看。

猶如鏡頭捕捉瞬間畫面的構圖方式，是這幅畫的一大創新，而且題材非常單純，僅表現「吃」這個行為，像這樣沒有任何暗喻的創作手法也相當新穎。

在西方世界，自「最後的晚餐」以來吃飯便含有宗教、訓示的意義，成為藝術創作的重要題材之一，但十六世紀末畫家卡拉契的作品卻不是如此。

畫中的男人應該是趁午休時間吃午餐吧！他正在吃的「fagiolo」是一種以四季豆燉煮的料理。豆子比穀類便宜，是農夫和庶民常吃的食物。法國畫家拉圖爾也曾畫過一對老夫婦吃豆子的模樣，他們八成在享用教會布施的食物吧！直到現在，義大利中部仍保

有吃豆子的習慣，義大利菜在日本已經發展得相當普及，日本人對義大利的豆類料理卻依然陌生，實在是不可思議。

卡拉契筆下的男人左手抓著麵包，應該是用來配豆子食用，豆子旁邊還擺著蔥、豆子、洋蔥、大蒜、蕪菁等，都是農民和庶民最常吃的食材。正前方的盤子上，盛裝著以小麥粉和蔬菜一起烤出來的食物，可能是前天剩來的晚餐。

畫面右邊放著陶製酒壺與盛著白酒的玻璃杯。玻璃杯擺在酒壺前方，也就是男人的左手邊，看起來不太自然。這麼設計或許是為了凸顯擺在桌子兩旁的麵包與酒，因為麵包和酒暗喻聖餐，但是擺在中間的盤子實在太過醒目，整體氛圍很難讓人聯想到宗教方面的含意。

站在科隆納美術館的這幅畫作前，總覺得自己好像坐在男子的對面，打斷他用餐似的。這幅畫讓人對於「吃」這個人類出於本能的行為，留下極深的感觸與印象。雖然只是單純描繪用餐情景，卻是藝術史上第一次以這種手法表現典型庶民生活的不朽名作。

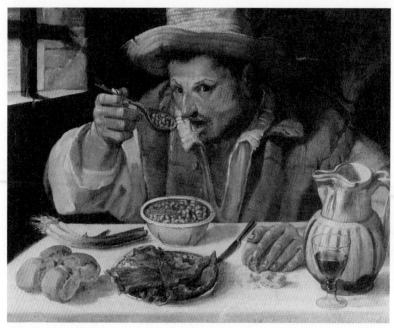

卡拉契〈吃豆子的人〉（The Beaneater），1585年前後，義大利羅馬科隆納美術館。

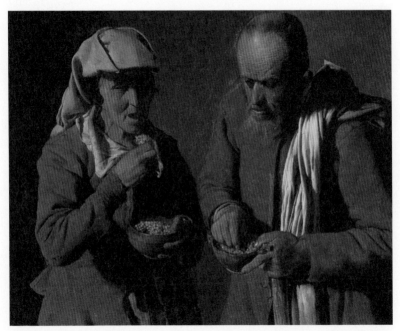

拉圖爾〈吃豆子的夫婦〉（Peasant Couple Eating），1620年前後，德國柏林畫廊。

馬鈴薯
Potato

代表社會底層的食物

昏暗的油燈下，農民一家人將叉子伸向大盤子，盤子上盛著用鹽水汆燙過的馬鈴薯。畫面右邊的女性正在倒咖啡，一旁的男人默默地遞出碗。

原產於南美的馬鈴薯最早不被西方人接受，後來因為饑荒，代替穀物成為主食，才逐漸普及，成為十八世紀歐洲農民與庶民的主要食物。馬鈴薯在荷蘭至今仍是常見的食物，但由於「社會底層者的食物」這樣的印象太過強烈，幾乎沒有相關畫作。

一家人共進晚餐、閒話家常是再平常不過的光景，但畫中的這家人卻幾乎沒有交談，氣氛十分嚴肅。梵谷（Vincent van Gogh）表示，他想透過畫作強調農民吃著從大地挖掘出來的東西。對農民而言，只要全家人聚在一起吃著自己種植的作物，就令人滿足，感謝神的恩典。

二〇〇〇年，北韓參加在韓國光州舉辦的國際現代美術展，一時蔚為話題。北韓參展的作品都是能讓人深刻感受到傳統社會主義、非常寫實的作品。當時的參展作品是畫家前一年剛完成的畫作〈馬鈴薯豐收〉。

當時，北韓因為糧食嚴重短缺，所以舉辦了一個提倡以馬鈴薯作為主食的活動，這幅畫描繪農民們愉快地估算著馬鈴薯收成量的模樣。只要有馬鈴薯，就能暫時為他們的餐桌增色不少吧！北韓畫家學習西方油畫技法的功力堪稱一流，與古今中外的油畫相比也毫不遜色。

但瞭解北韓現況的人看到這幅畫，馬上就能知道這是一幅悖離現實、過於理想化的作品。還是梵谷筆下在昏暗屋內默默吃著馬鈴薯的農民，更能讓人感受現實生活的沈重與充實感。

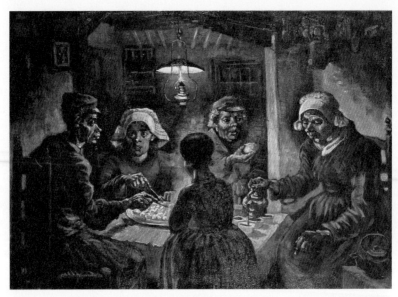

梵谷〈吃馬鈴薯的人〉（The Potato Eaters），1885年前後，荷蘭阿姆斯特丹梵谷美術館。

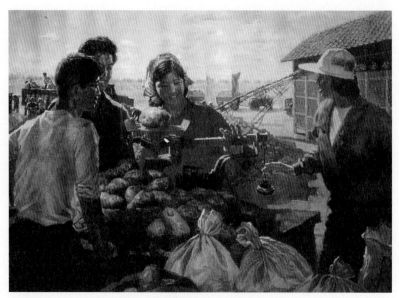

金成龍（Kim Sung Ryoung）〈馬鈴薯豐收〉，1999年。

向日葵

Sunflower

有效忠君王之意

指著大朵向日葵的男人是英國宮廷畫家安東尼・范戴克（Anthony van Dyck），因為向日葵向陽的特性可以解釋為對君王的效忠，這幅畫將贊助者英國國王查理一世比喻成太陽，表明畫家效忠君王的心意。

希臘神話中，向日葵是死心蹋地單戀太陽神阿波羅，最後癡心而死的海洋女神珂莉蒂兒的化身，因為她那美麗的臉龐始終面向阿波羅，也就是太陽的方向。在太陽王路易十四建造的凡爾賽宮大翠安儂宮中，裝飾著一幅德拉福斯（Charles de La Fosse）的畫作，就是以化身成向日葵的珂莉蒂兒為題材。

從新大陸傳至歐洲的向日葵，十七世紀後在法國與俄羅斯被作為植物油原料栽培。

義大利電影《向日葵》描述第二次世界大戰時，女主角蘇菲雅・羅蘭為了找尋在戰爭中失

蹤的丈夫，徬徨地走在俄羅斯廣闊的向日葵田裡，這一幕令人印象深刻。她看到丈夫與俄羅斯女人已經共築新家庭，只能傷心返鄉。電影裡的向日葵代表著妻子始終堅信，杳無音訊的的丈夫總有一天會回來。

一提到向日葵，任誰都會想到梵谷的畫作。一八八八年，出身荷蘭的梵谷來到南法的小鎮亞爾。他愛上這裡的陽光，在短短的一年半內創作了七幅向日葵畫作，每幅都是以彷彿要燃燒似的強勁筆觸，描繪幾枝插在花瓶裡的向日葵。

其中最出色的一幅，目前收藏於東京損保東鄉青兒美術館。在泡沫經濟鼎盛的一九八七年，安田海上火災保險公司以將近五十八億日圓的天價購得這幅梵谷的作品，一時蔚為話題。當時各種流言斐語也紛至沓來，也曾一度被懷疑是贗品。但能在東京新宿隨時欣賞到這幅堪稱梵谷藝術代名詞的向日葵傑作，真是莫大的榮幸。

其實，日本原本還有另一幅梵谷的向日葵畫作，那是一九二〇年某位企業家的珍藏，曾經於日本各地展覽，可惜在神戶大空襲時被燒毀。

梵谷筆下的向日葵表現出南法的燦爛陽光，以及內心尋覓已久的烏托邦，但這些畫作都如同梵谷的生涯，命運乖舛。

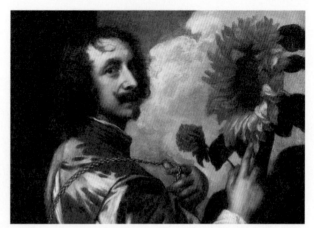

安東尼・范戴克〈自畫像〉（Self-Portrait With a Sunflower）
1632年前後，私人收藏。

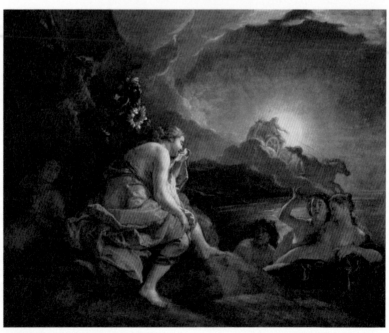

德拉福斯〈化身向日葵的珂莉蒂兒〉（Clytia Changed Into a Sunflower）1688年，
法國凡爾賽宮大翠安儂宮。

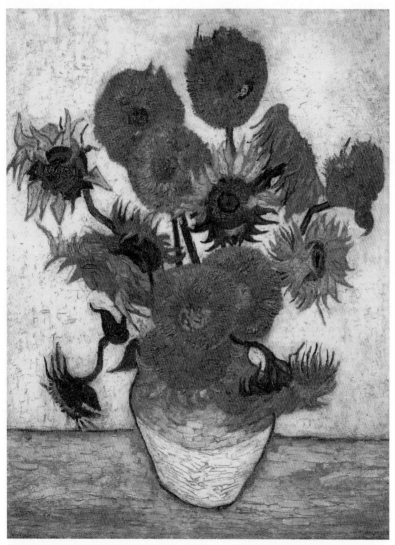

梵谷〈向日葵〉（Sunflowers）1888～1889年，日本東京損保東鄉青兒美術館。

玫瑰
Rose

愛的考驗與受難

玫瑰在西方被視為尊貴的花，不但是愛與美的女神維納斯的聖花，也象徵聖母馬利亞。玫瑰的花莖上有刺，以維納斯來說，刺代表考驗，對聖母而言則代表受難，就像耶穌受難時頭上戴著荊棘冠冕。

聖母被喻為不帶刺的玫瑰，又稱為「神秘玫瑰」。德國畫家史提芬・羅希納（Stefan Lochner）筆下的聖母子被一群奏樂的天使圍繞，身後就畫著一面玫瑰牆。歌頌聖母的〈聖母聖詠〉（rosário）原意就是玫瑰園，每一段經文都是獻給聖母的玫瑰。

此外，白玫瑰象徵聖母的純潔，紅玫瑰則代表殉教者的血。本書「裸體」這個單元提到阿西西的聖方濟各，為了過完全禁欲的生活，只要肉體一有衝動，就赤裸著身體在雪地裡翻滾，撲進荊棘叢中，被刺得渾身是血，他流出的血最後化成玫瑰。現在去一趟

阿西西，依然能看到故事中的玫瑰。

在古代神話中，玫瑰原來是白的，因為聽到情人阿多尼斯被野豬襲擊，赤足奔救愛人的維納斯，雙腳被荊棘刺傷，流血染紅了玫瑰。阿多尼斯死後化身為銀蓮花，從此之後，各地都會在春季舉行名為阿多尼斯節的祭典。

提香的名作〈聖愛與俗愛〉（Sacred and Profane Love）有著各種解釋，至今尚無定論。這幅畫是提香在威尼斯書記官與帕多瓦貴族之女結婚時畫的，所以與愛情有關。畫中的兩位女性分別是天上與人間的維納斯，穿著衣服的人間維納斯手上拿著玫瑰，兩人中間有一棵玫瑰樹，身後的丘比特將手伸進水槽。有一種說法是，這幅畫代表阿多尼斯節時，將白玫瑰染紅的「玫瑰染色」儀式。

直到現在，我們依然保有送玫瑰給情人的習慣，也算是一種文化的傳承。

史提芬‧羅希納〈玫瑰園中的聖母〉（Madonna of the Rose Garden），1440 年前後，德國科隆華拉夫理查茲博物館。

提香〈聖愛與俗愛〉，1514年，義大利羅馬博爾蓋賽美術館。

蘆葦
Reed

最具代表性的受難刑具

這具磨損嚴重的浮雕是著名的「基督踏繪」，原本存放於長崎奉行所，現在收藏於東京國立博物館。

中國鑄造師奉奉行所之命鑄造的黃銅製踏繪，呈現耶穌基督受難的其中一個情景「Ecce homo」，描繪耶穌在法庭上，被羅馬帝國駐猶太的總督彼拉多鞭笞，受兵丁們嘲弄，遊街拖行，神情痛苦。這般悽慘的模樣彷彿與當時流著淚、被迫捨棄信仰，或是偷偷將腳放在踏繪上的基督徒們的身影重疊。

這具浮雕因為被無數人踩踏而磨損，耶穌頭上的荊棘冠已經模糊不清，但被縛住的雙手上拿著的蘆葦枝，依然清晰可見。兵丁們為了侮辱耶穌，讓他戴上荊棘冠冕，手持蘆葦枝，假扮成猶太人的王。蘆葦枝在當時因為輕巧便利，所以用途廣泛。

耶穌在十字架上氣若游絲時，不知道是出於同情還是嘲弄，有人遞給耶穌一枝蘆葦枝，前端還插著浸過醋的海綿，蘆葦也就因此成了最具代表性的受難刑具，象徵耶穌基督受難。

此外，蘆葦也和猶太人的精神領袖摩西有關。摩西出生時，因為埃及人殘殺猶太嬰兒，摩西的母親將他放進紙莎草做成的箱子，藏在尼羅河的蘆葦叢中，沒想到被前來沐浴的法老王女兒發現，收為養子。這一段在新舊約《聖經》中互相呼應，以摩西預示耶穌基督，所以作為受難刑具的蘆葦也與摩西有關。

十七世紀的畫家安東尼・范戴克的《加戴荊冠》（Crowning Christ with Thorns），描繪兵丁將荊棘冠冕戴在耶穌頭上，一旁還有惡犬。照理說，右邊男子遞出的應該是蘆葦枝，但這幅畫比較與眾不同，以蒲草代替蘆葦。蘆葦和蒲草都是生長在沼澤地中的植物，象徵耶穌誕生於污穢的世間。

黃銅踏繪基督像，1669年，日本東京國立博物館。

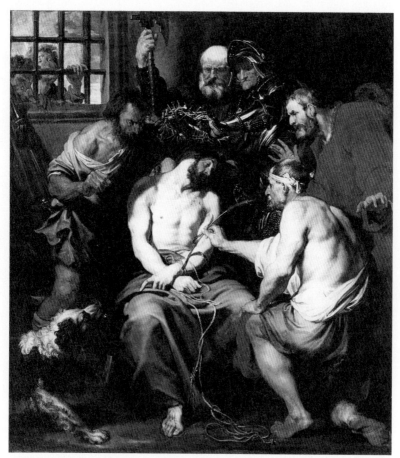

安東尼・范戴克〈加戴荊冠〉，1618～1620年，西班牙馬德里普拉多美術館。

種子
Seed

播種者暗喻耶穌基督

男人一邊播種，一邊大踏步往前走。這幅畫是大家都非常熟悉的畫家米勒（Jean-François Millet）的作品〈播種者〉（The Sower）。雖然美國波士頓美術館與日本山梨縣美術館都有這幅收藏，但看得出來日本這一幅較為出色。

這幅畫不只單純描繪農民的身影，播種者也象徵耶穌基督。種子在基督教代表神的話，也就是福音，源自新約《聖經》「撒種的比喻」。意即種子依照土壤狀況的不同，可能會長得很好，也可能長不出來，聽聞神的話也是，信仰能夠結出果實、得到救贖，但也可能因為信心無法堅定而消失。

因為《聖經》這段關於撒種的比喻，自古以來便有各種以播種者為母題的創作。十七世紀的義大利畫家費提（Domenico Fetti）的作品中，描繪著一位農民正在播種，其

他農民則在休息的情景，暗示就算耶穌傳福音，還是有人充耳不聞，任憑落在路邊的種子被鳥兒啄食。

私淑於米勒的梵谷也曾以播種者為題材，畫過不少作品；拉斐爾前派的英國畫家伯恩—瓊斯（Edward Burne-Jones）也畫過以耶穌播種為題的作品。由此可見，播種者在西方意指耶穌。

大正時代，日本人初次接觸米勒的畫作。米勒出身於與日本相同的農業國家，所以日本人完全忽略米勒作品中的基督教教義，而將他的作品視為歌頌勤勞美德的創作。

作家小牧近江於一九二一年創辦的《播種者》雜誌，是第一本與無產階級相關的文學雜誌，散播社會主義運動的理念。

種子是生命之源，本來就具有各種意義。

「握住一把種子，生命在掌中躁動。」

俳人日野草城罹患肺結核，住院療養時吟詠了這麼一句。罹病的他運用敏銳的感受力，使無機質的種子也充滿了生命感。

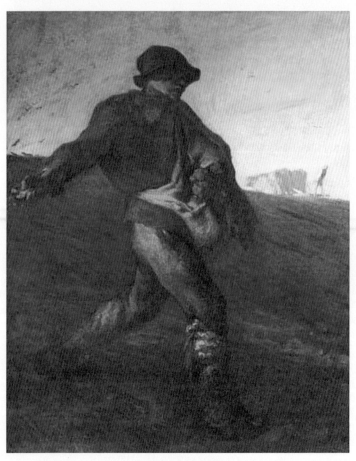

米勒〈播種者〉，1850年，美國波士頓美術館。

伯恩-瓊斯〈播種的基督〉（The Sower），
1896年，私人收藏。

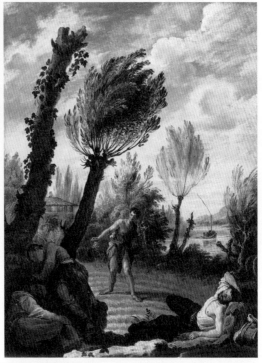

費提〈撒種的比喻〉（The Parable of the Sower），
1622年前後，西班牙馬德里提森波那米薩美術館。

月亮
Moon

白衣少女雙手合十，飄浮在耀眼的光芒中，腳邊掛著弦月。這幅名為〈無玷成胎〉（Immaculate Conception of the Escorial）的畫作，彰顯聖母馬利亞不同於常人，是個沒有原罪的義人。

新約《聖經》〈啟示錄〉記載，一位女性身披日頭，腳踏月亮，頭戴十二星的冠冕，這位女性就是聖母，儼然成為一幅彰顯聖母無玷成胎的圖像。而神就是太陽，聖母馬利亞在此被喻為承受太陽之光的皎潔月亮。

問題在於聖母腳下的月亮，根據十七世紀的西班牙畫家巴契科（Francisco Pacheco）的著作《繪畫藝術論》（*El Arte de la Pintura*），聖母是十二、三歲的少女，身穿白衣，披著藍色斗蓬，腳踩下弦月，但也許是踩著上弦月會比較穩的關係，在畫作中多以上弦

月來表現。

西班牙畫家牟里羅以畫自己的女兒聞名，作品相當受歡迎。他曾以〈無玷成胎〉為題創作了多幅畫作，這些作品大多都從塞維亞運至西班牙的殖民地中南美洲，製作成無數的複製品。直到現在，這些作品對天主教教區而言，是再熟悉不過的畫作。

另一方面，年代稍早的義大利畫家奇哥里（Lodovico Cardi Cigoli）也曾以相同的題材繪製天井畫。在他的作品中，聖母腳下踩的不但是下弦月，月亮上還有坑洞。他是伽利略的朋友，知道伽利略用望遠鏡觀察月亮一事。弦月其實是圓圓的月亮被地球的影子遮蔽而出現的虧缺，而且人類也無法像盪鞦韆那樣站在下弦月上。奇哥里比一般人更先知道月亮上有坑洞，便趕緊畫進作品中。

月亮因為會隨著周期虧盈，在許多地區都被當成女性的象徵。基督教興起以前，月亮是狩獵女神戴安娜與月之女神露娜的象徵，到了羅馬時代，兩人被視為同一位神祇。直到基督教在羅馬帝國普及後，這些女神又和其他宗教的女神們一樣，與聖母馬利亞的形象融合，所以月亮也就成了聖母的象徵。

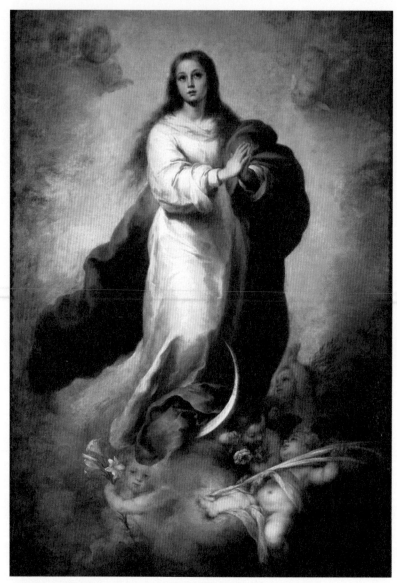

牟里羅〈無玷成胎〉，1660～1665年，西班牙馬德里普拉多美術館。

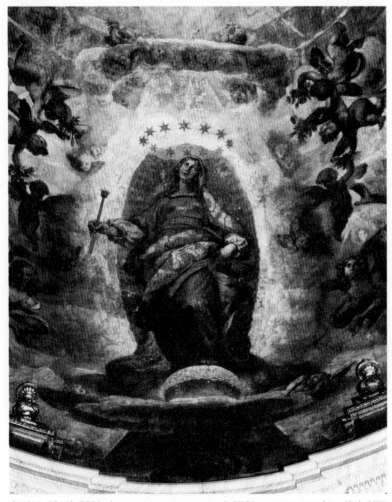

奇哥里〈無玷成胎〉（Immaculate Conception）局部，1610～1612年，義大利羅馬聖母教堂寶琳娜祭室。

星星

Star

代表神與神性

聖家族在在星星與月亮高掛天際的夜晚不停地走著，這是「驢子」單元裡提到的繪畫題材「逃往埃及」。

雖然這幅畫從右手邊開始，畫著滿月、約瑟手持的煤油燈，以及火把這三種光源，但焦點還是在布滿星星的夜空，還有斜掛在天際的銀河。畫中描繪的星座相對位置非常準確，忠實重現一六〇〇年當時羅馬帝國的星空。

如同前述，當時伽利略已開始用望遠鏡等科學手法觀測星辰，英年早逝的德國天才畫家亞當·艾爾斯海默（Adam Elsheimer）或許是受到伽利略的影響，才會在畫中精準呈現當時的星空。

和所有的光一樣，星辰也代表神與神性。耶穌基督出生時，三位博士在星星的指引

下從東方來到伯利恆，他們是波斯宮廷的占星術師。此外，耶穌也被稱為「明亮的晨星」，聖母馬利亞則是「海之星」。聖母頭戴十二星的冠冕，斗蓬的肩上也畫著星星。

梵谷的名作〈星夜〉（The Starry Night）中，月亮和星星異常明亮，以蜿蜒起伏的筆觸表現光亮與銀河。這幅畫是梵谷因為精神異常，住在亞爾近郊的聖雷米療養院時畫的。因為療養院禁止夜間外出，所以一般認為畫中景色應該是從病房鐵窗往外眺望的景致，至於應該看不到的遠處村落和教堂，則是梵谷憑想像加上去的。

這幅夜景也是梵谷內心的風景，月亮和星辰代表他自己心中強烈的宗教情感，也算是一種自畫像。在對病痛的恐懼與孤獨中，向神祈求的情感猶如漩渦般激烈。

以往人們仰望星辰時都會想到神，再次體會自身的渺小。雖然現代人很難像梵谷當時那樣，一抬頭就能看到滿天星斗，但不妨偶爾仰望夜空，面對自己的內心，思考人生。

亞當・艾爾斯海默〈逃往埃及〉（The Flight into Egypt），1609年，德國慕尼黑新繪畫陳列館。

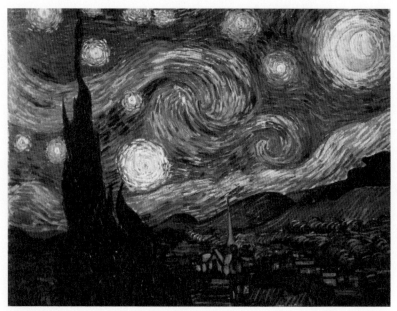

梵谷〈星夜〉，1889年，美國紐約現代美術館。

雷
Thunder

西方藝術史上最令費解的畫作，非文藝復興時期的威尼斯畫家吉奧喬尼（Giorgione）的〈暴風雨〉（The Tempest）莫屬。

鎮上雷電交加，前方一位幾近全裸的女人正在哺乳，畫面左邊的年輕人則手持棒子站立著，兩人之間有一條河川，還有廢墟般的建築物。這對男女是誰？為何身在暴風雨中？從古至今，這幅畫讓藝術史家們傷透了腦筋，不少人都對這幅畫提出不同的見解，甚至被戲稱：「這幅〈暴風雨〉年年都有新解釋。」

雷是羅馬諸神之首朱庇特的象徵物，也是武器。有一說是畫中人物代表朱庇特的兒子巴卡斯，以及養育他的守護神墨丘利。此外，雷也被視為天譴，所以也有人認為這幅畫描繪的是被逐出伊甸園的亞當和夏娃，神以雷來表達祂的憤怒。

其他還有水、土、氣、火等四大元素、剛毅與慈愛的象徵（畫中男女）、命運（暴風雨）、煉金術等寓意，以及威尼斯對外戰爭等各種解釋，但都無法囊括說明畫中所有的要素，也很難做出定論。今後恐怕也會冒出更多的解釋吧！

在日本，打雷被視為「神鳴」，是彰顯神威的意象之一。雖然雷神自古就被擬人化，但依然留有單純描繪打雷的風景畫，例如葛飾北齋的一系列版畫作品〈富嶽三十六景〉中的〈山下白雨〉，就呈現了富士山下閃電交加的雄闊光景。

此外，美國現代藝術家瓦爾特．德．瑪利亞（Walter de Maria），在一九七七年創作了作品〈閃電原野〉（The Lightning Field）。他在新墨西哥州的沙漠，約一平方公里的荒地上，豎立四百根不銹鋼製的棒子，呈格子狀排列。因為沙漠常有落雷，當雷打到棒子上時，就能體驗閃電與轟隆作響的雷鳴。這是一件以雷為題的大型戶外裝置藝術，也是別具美式風格的大型戶外藝術作品。

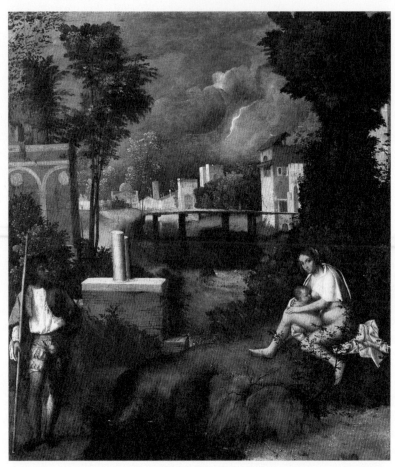

吉奧喬尼〈暴風雨〉，1505～1506年，義大利威尼斯學院美術館。

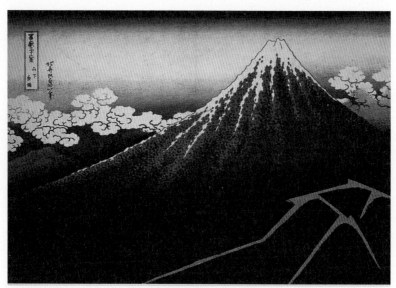

葛飾北齋〈山下白雨〉，1823～1835年。

彩虹
Rainbow

世界和平的印記

「我心雀躍，當看到高掛天際的彩虹。」這是英國詩人華茲華斯（William Word-sworth）歌詠「彩虹」的詩句。無論是誰，看到天上的彩虹都會很興奮吧！自古以來，畫家和詩人都為彩虹的美而感動，以此為創作靈感。

彩虹在西方是和平的象徵，因為大洪水時，上帝曾對諾亞說，彩虹是祂與人類立約的記號。也就是說，彩虹是上帝許諾人類絕不會再發生讓人類滅絕的災難的印記。

彩虹也是人死後接受「最後的審判」時，耶穌基督所坐的寶座。法蘭德斯派畫家羅希爾・范德魏登（Rogier van der Weyden）的著名作品〈最後的審判〉（The Last Judgment Polyptych），描繪耶穌坐在彩虹上，下方是手持天平的大天使米迦勒，左右兩側分別是聖母與施洗約翰。

畫中描繪的彩虹並非七種顏色，只有紅、黃、藍三種顏色，代表三位一體。人們認定彩虹有七種顏色，是來自七是神聖的數字，不單只是因牛頓的研究而下的定論。關於彩虹有幾種顏色，依地區與時代的不同，說法也不一樣，日本古代認為彩虹是五色。

然而，日本以彩虹為題的創作並不多，也沒有什麼歌詠的詩句。曾我蕭白的〈富士‧三保松原圖屏風〉上畫有一道彩虹，歌川廣重與歌川國芳的名勝畫作也偶爾會畫上彩虹，但可能是因為不像西方那麼具有象徵意義，所以關於彩虹的創作並不多。

西方自十七世紀風景畫興起後，彩虹便成了時常出現的創作題材之一。魯本斯晚年多描繪自己喜愛的風景畫，所以也留下好幾幅有彩虹的風景畫。在代表作〈彩虹風景〉（The Rainbow Landscape）中，廣闊的景色裡出現一道大彩虹，彷彿是來迎接結束農事回家的農民。此外，德國浪漫派畫家認為彩虹是上帝留在大自然的印記，所以也很喜歡畫彩虹。

彩虹是連接天與地的橋，也象徵世界和平。對於喜愛自然之美的風景畫家們來說，再也沒有比彩虹更適合入畫的母題。

羅希爾·范德魏登〈最後的審判〉局部，1446～1452年，法國波恩濟貧院。

曾我蕭白〈富士·三保松原圖屏風〉，1762年前後，John Powers私人收藏。

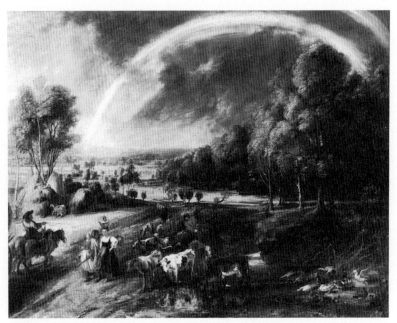

魯本斯〈彩虹風景〉，1636年前後，德國慕尼黑老繪畫陳列館。

瀑布
Waterfall

在西方被視為奇觀

地形起伏大，河川又多的日本有許多瀑布，自古以來就被當作神聖的象徵。修行者與信奉密宗的教徒常站在瀑布下冥想，位於紀伊勝浦的那智瀑布就是有名的修行聖地。

創作於鎌倉時代中期的國寶〈那智瀑布圖〉，不單是山水畫，也是以瀑布表現神佛現身的垂迹畫。從正面捕捉傾洩而下的白色瀑布，以墨與金泥描繪層疊的岩石肌理，山頭上還掛著一輪明月，再也沒有一幅作品能比這幅畫更完美表現出日本對於大自然的信仰與崇敬。

江戶時期的畫家圓山應舉善於描繪瀑布。他依贊助者圓滿院僧侶祐常的要求所畫的〈大瀑布圖〉，看起來就像真的立於庭園池畔的瀑布。圓山應舉畫於金刀比羅宮表書院的拉門畫〈瀑布圖〉也是逸作，屋內一整面都是壯闊的瀑布景致。這些畫作不是強調對

於大自然的信仰，而是將庭園美景帶進室內，讓人身處室內也能吟味大自然的氛圍。

此外，葛飾北齋也畫了美濃的養老瀑布等，以八處全日本知名瀑布為題的系列作〈巡禮諸國瀑布〉，描繪各種瀑布的奔流之姿。

意外的，西方畫作很少以瀑布為題。因為歐洲除了瑞士與北歐之外，其他地方很少有瀑布，世界著名的瀑布都集中於南、北美洲以及非洲，十八世紀之前比較常入畫的應該是位於羅馬郊區提沃利的瀑布吧！

十九世紀之後，美國與加拿大交界的尼加拉大瀑布成了許多畫家的創作題材。美國的風景畫家們深為壯闊的自然美景感動，以巨型畫布展現崇高的景致。其中畫家丘奇（Frederic Edwin Church）於一八五七年以尼加拉瀑布為題，創作的一幅巨型橫幅畫是最具代表性的作品之一。這位畫家為了追求被文明茶毒之前的自然原始之美，走訪加拿大東北部、西印度群島、中東等地，還畫了安地斯山脈中的壯闊瀑布與河川。

一八八九年留法歸國的明治時期西畫畫家五姓田義松也畫過一幅尼加拉瀑布，呈獻宮內廳。日本的瀑布畫作多是長形構圖，規模不同於日本瀑布的尼加拉大瀑布，最適合以巨型的橫向構圖來呈現。

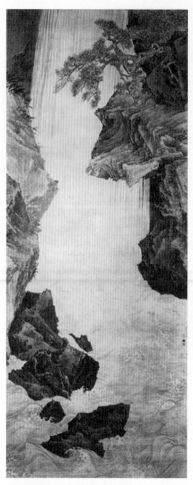

圓山應舉〈大瀑布圖〉，1772年，日本京都相國寺承天閣美術館。

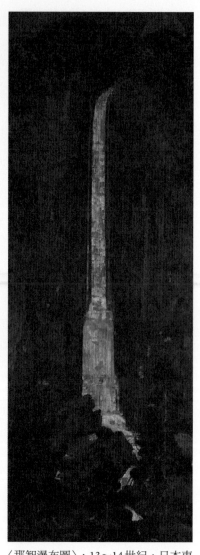

〈那智瀑布圖〉，13～14世紀，日本東京根津美術館。

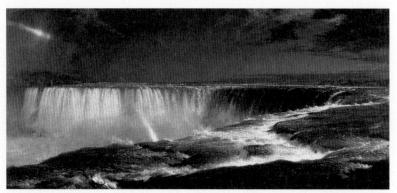

丘奇〈尼加拉瀑布〉（Niagara Falls），1857年，美國華盛頓區可可倫藝廊。

箭
Arrow

弓箭是狩獵和戰爭不可或缺的武器。西方藝術史上出現各式各樣的箭，最有名的莫過於愛神丘比特放出去的箭，被愛神的箭射中的人會墜入愛河。

波提且利的名作〈春〉（Allegory of Spring），在春天女神頭上拉弓的愛神被蒙住了雙眼，這是代表什麼意思呢？因為丘比特喜歡惡作劇，隨便亂放箭，所以母親維納斯懲罰他，蒙住他的雙眼，同時也暗喻愛情是盲目的，有時會使人陷入罪惡的深淵。

箭除了如此有趣的意思之外，也象徵恐怖的黑死病。源自東方的黑死病，在西方大傳染了好幾次，尤其是十四世紀中葉那場黑死病，更奪去近三成的歐洲人口。因為一旦罹患這種病，腹股溝會先出現箭傷般的斑點，所以箭暗喻黑死病，手持箭的聖塞巴斯蒂安便成了保護人們免於黑死病的守護神。

箭傷類似斑點，象徵黑死病

這位聖人是三世紀的羅馬士兵，因為信奉當時被打壓的基督教，慘遭弓箭射殺。幸虧沒有射中要害，在聖女蕾奈等人的悉心照料下撿回一條命的聖人，便被人們奉為抵禦黑死病的守護神，他的畫像從民間版畫發展至教堂的祭壇畫與雕像，並被當成護身符似的大量製作。

日本也有除厄的守護神鍾馗，人們不但在屋內會貼上鍾馗像，京都等地的屋頂磚瓦也會貼上鍾馗像。在醫學尚不發達的時代，只能靠求神問卜遠離疾病。

聖塞巴斯蒂安像就像三島由紀夫最愛的畫家吉多·雷尼（Guido Reni）筆下的〈聖塞巴斯蒂安〉（Saint Sebastian），以豐腴、性感的形象居多。因此之故，十九世紀末起這位聖人也成了同性戀者的守護聖人。

箭不只是丘比特的愛之印記，也象徵男性的性器官。裸體遭箭射傷的聖人，也暗喻被男人愛著的青年。

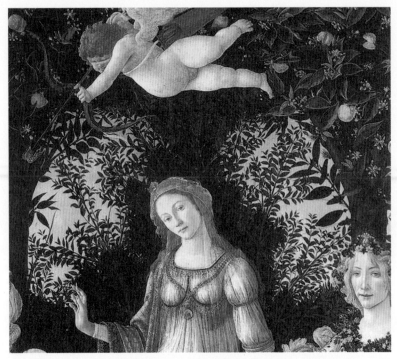

波提且利〈春〉局部，1482年前後，義大利佛羅倫斯烏菲茲美術館。

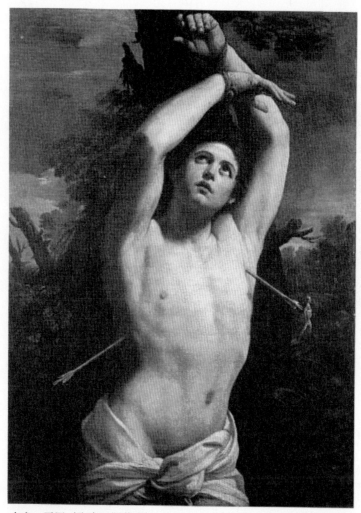

吉多‧雷尼〈聖塞巴斯蒂安〉，1615～1616年前後，義大利羅馬卡比托利歐博物館。

燈火
Light

神聖的源頭

光在基督教世界中代表上帝，是西方藝術裡非常重要的題材。文藝復興以後，藝術創作開始重視明暗的表現手法。

在各個文化圈中，光除了是神聖的源頭，也象徵上帝、真理、理性等；相反地，黑暗則有惡魔、虛無、不正當與無知等負面意義。

西方畫作時常描繪燭光與燈光，在本書開頭介紹的揚・范・艾克〈阿諾爾菲尼夫婦像〉中，垂掛在天花板的吊燈上只點了一根蠟燭，被認為代表神的同在。此外，搖曳的燈光終將熄滅，也暗喻人生如夢，短暫無常。

最近再次受到世人矚目的十七世紀法國畫家拉圖爾，因為畫了許多只點著火炬、蠟燭的昏暗房間而有「燭光畫家」之稱。他也畫過好幾幅懺悔中的抹大拉的馬利亞，畫中

的聖女凝視著夜燈。

在新約《聖經》中，抹大拉的馬利亞原是個罪孽深重的女人（是個妓女），直到她遇到耶穌，誠心悔改而成為忠誠門徒。後來，她親眼目睹耶穌遭受磔刑，復活後顯現在她面前。自此之後，她便成為理想的女性象徵，也是基督教界最受崇敬的聖女。畫中的她凝望著燈火，懺悔自己的大半人生，冥想關於死亡與神的救贖等問題。

日本大正到昭和時期，也曾出現一位專門描繪月光與燭光的非主流派畫家高島野十郎，他不理會世俗眼光，一心鑽研佛教，默默創作許多根本賣不出去的畫。也許這位孤傲的畫家也凝視著燭光，一邊創作，一邊冥想關於生死的問題吧！

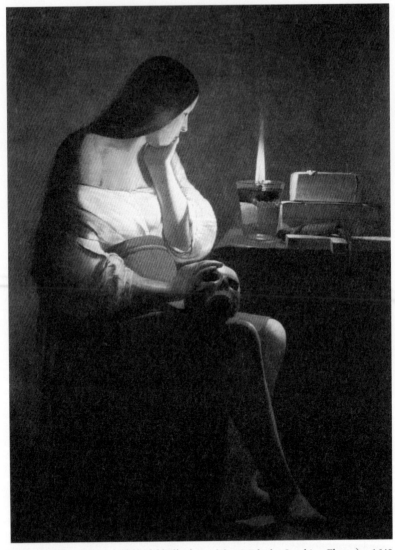

拉圖爾〈燭光前的抹大拉的馬利亞〉（Magdalen With the Smoking Flame），1640
～1644年前後，法國巴黎羅浮宮。

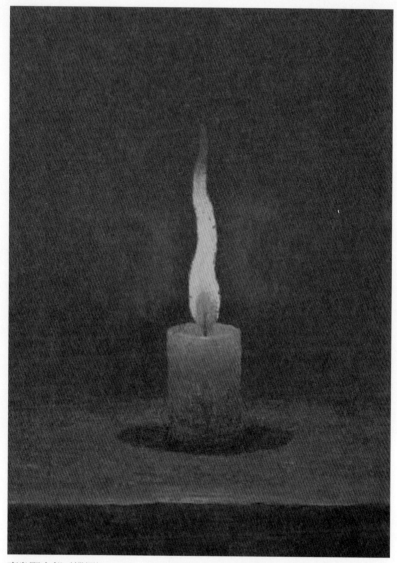

高島野十郎〈蠟燭〉，1960～1970年前後，日本福岡縣立美術館委託收藏。

鏡子
Mirror

有正面意義，也有負面含意

鏡子是西方藝術中重要的母題，就如同希臘神話的納西瑟斯，因為喜歡看著映在水面的自己而被當作畫家的始祖，鏡子與繪畫也時常被視為一體。

鏡子自古以來就被認為帶有靈性，日本神社與皇室的三樣神器，其中之一便是鏡子。不少神社視鏡子為神的象徵，虔誠奉祀。此外，「鏡」字也等同「鑑」字，具有典範、規範等意思。

因為透過鏡子能瞭解自己，所以鏡子在西方被視為「賢明」的象徵。但鏡子同時也是用來整理儀容的道具，帶有「虛空」、「淫欲」等意義。此外，一塵不染的鏡子則象徵聖母。由此可見，鏡子和蛇一樣兼具正反兩面的意義，但在某些作品裡卻難以清楚分辨。

近年來深受日本人喜愛的荷蘭畫家維梅爾（Jan Vermeer）筆下也常出現鏡子，開頭提到的揚・范・艾克〈阿諾爾菲尼夫婦像〉，畫面中央也畫了一面鏡子，映著站在夫婦面前的兩位證婚人。

西班牙宮廷畫師維拉斯奎茲受到這幅畫的影響，創作了舉世聞名的傑作〈宮中侍女〉（The Maids of Honour），將國王與皇后的身影畫在畫面中央的鏡子裡，藉由鏡中光線的反射，讚美國王的榮光。

威尼斯畫家吉奧喬尼有幅作品，描繪士兵在小河中沐浴，擺在一旁的甲冑與鏡子則反射出士兵們的模樣，成為可由四種觀點欣賞的畫作。雖然這幅畫已經佚失，但鏡子和甲冑等可以反射光線的物品從此成為流行的創作題材。

維拉斯奎茲的名作〈維納斯對鏡梳妝〉（The Toilette of Venus），不但呈現維納斯的美背，還能從丘比特拿著的鏡子窺見她美麗的容顏。維拉斯奎茲的靈感來源，來應該是自吉奧喬尼的創作吧！

在西方繪畫中，鏡子不只帶有寓意，也具有擴大空間的作用，可以創造不一樣的欣賞觀點，以容納更多資訊。

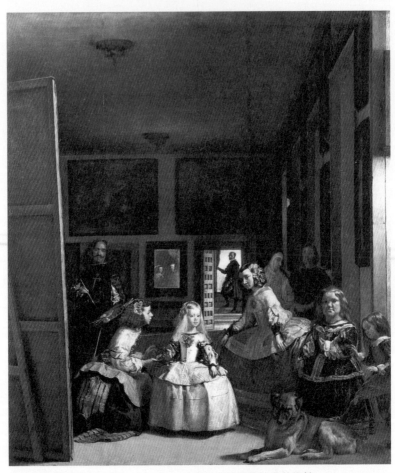

維拉斯奎茲〈宮中侍女〉，1656年，西班牙馬德里普拉多美術館。

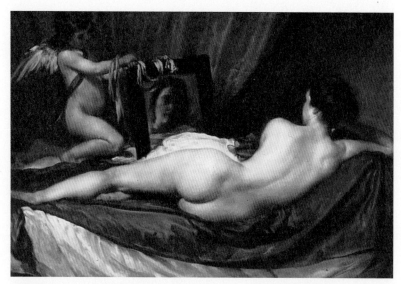

維拉斯奎茲〈維納斯對鏡梳妝〉，1649～1651年，英國倫敦國家藝廊。

書信
Letter

身後的畫暗示信件的內容

手上拿著樂器的婦人接過女僕手中的信件。畫中的女僕面帶微笑，想必捎來了什麼好消息吧！維梅爾的這幅作品名為〈情書〉（The Love Letter），但好消息有許多種，為什麼會命名為〈情書〉呢？婦人身後的畫是一大線索。

這是一幅描繪船隻行駛在海上的畫作。遠颺的船在荷蘭代表情人，而這幅畫的背景畫了一幅關於船的畫作，可見這封信是封情書。

十七世紀中葉，荷蘭流行起以信件為題材的畫作，就連作品不多的維梅爾也留下了六幅女性讀信、寫信的畫作。

當時郵務制度改良，教育水準提升，識字率也隨之增高，人們開始熱衷寫作、習字。一六四八年出版的書信範例集《現代秘書必攜》再版十九次，成為暢銷書，而情書

也成了戀情的象徵。

與維梅爾同期的畫家梅茲（Gabriël Metsu）也畫過一幅名為〈讀信的女人〉（Woman Reading a Letter）的作品，畫中的女性正在讀信，而拿信給她的女僕則刻意拉開窗簾，露出一幅船畫，暗示婦人手上拿著的是一封情書。

其實，只有荷蘭人將遠颺的船隻視為情人的象徵。在國土狹窄，產業貧乏的荷蘭，為了維持生計，大多數的男性都必須出海工作。日本的江戶時代，長崎出島常有荷蘭人往來通商，他們的書信都必須透過船運，才能送達心愛之人手中，所以船才在不知不覺間成為情人的象徵吧！

然而，信件也不全是捎來幸福的消息，像是荷蘭畫家迪爾克·哈爾斯（Dirck Hals）筆下描繪的就是收到情人分手信的情景吧！畫中的女人一臉憤怨地撕毀信件，身後還掛著一幅遭遇暴風雨而翻覆的船。這裡的暴風雨代表著內心的糾葛與不幸。

維梅爾〈情書〉，1669～1671年，荷蘭阿姆斯特丹國立美術館。

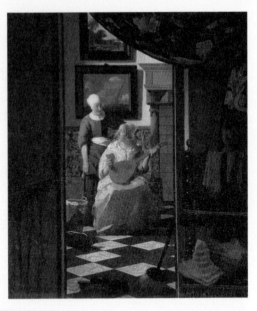

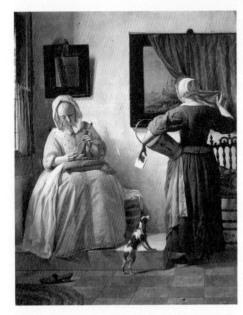

梅茲〈讀信的女人〉，1662～1665年，愛爾蘭都柏林國立美術館。

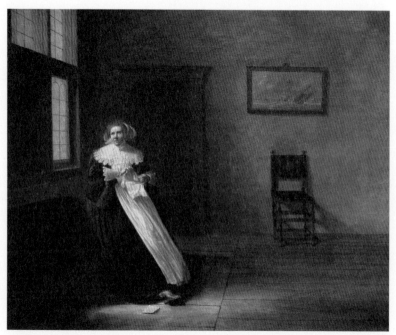

迪爾克·哈爾斯〈撕毀信的女人〉（Woman Tearing a Letter），1631年，德國中萊茵博物館。

天平
Scale

象徵正義和審判

女人注視著天平，面前的珠寶箱敞開著，露出珍珠項鍊、金鎖等珠寶飾品。她正在秤量自己擁有的昂貴珠寶嗎？畫面左側的窗戶下方緊閉，從窗戶上方射進來的光線雖然不強，卻照亮整個室內。在維梅爾的作品裡，經常可以看到這樣的表現手法。

天平有衡量善惡正邪之意，與劍一樣是正義的象徵，像是日本律師的徽章就是天平的圖案。此外，天平也是進行「最後的審判」時，用來秤量靈魂的重量，裁決是否為有罪的道具。通常由大天使米迦勒手持天平，秤量一個人靈魂的重量，重者上天國，輕者則下地獄。

在尼德蘭派畫家漢斯‧梅姆林（Hans Memling）的作品〈最後的審判〉（Last Judgement）中，靈魂較輕的男人在天平上掙扎，而在「彩虹」這個單元曾經提到羅希

爾‧范德魏登的畫作中，卻是得到救贖者的靈魂較輕，看來梅姆林不只受到這幅畫的影響，也修正了前輩畫家的筆誤。

維梅爾筆下的女人身後掛也著一幅〈最後的審判〉，而她手持天平站在大天使米迦勒的所站位置，看來女人應該扮演著米迦勒的角色。

畫面左側掛著一面鏡子，和桌子上的珠寶飾品一樣，暗喻世間的虛空。虛空意指人們到了另一個世界後，財富便如過眼雲煙，毫無價值，後面我會再詳加解釋。

維梅爾利用「虛空」這個框架，描繪了一幅看似荷蘭婦女用天平秤量珠寶價值的風俗畫。其實，婦人面前的天平上根本空無一物，她並非在衡量珠寶的價值，而是凝視暗喻最後的審判的天平，冥想自己的人生。

如同新約《聖經》寫道：「你們用什麼量器量給人，也必用什麼量器量給你們，並且要多給你們。」（〈馬可福音〉第四章二十五節），或許這位婦女手上的天平不是用來秤量珠寶飾品，而是衡量最後的審判時靈魂的重量。維梅爾善以日常生活為題，作品卻同時具備西方藝術獨特的寓意與象徵。

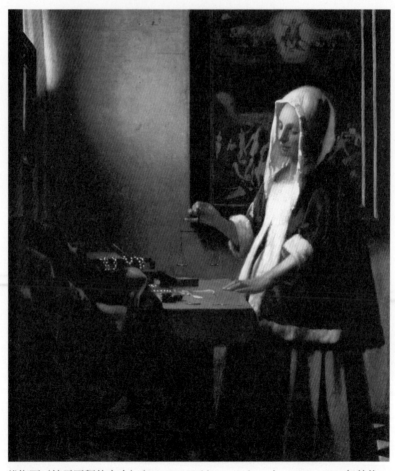

維梅爾〈持天平秤的女人〉（Woman Holding a Balance），1663～1664年前後，
美國華盛頓國家藝廊。

漢斯‧梅姆林〈最後的審判〉，1467～1471年，波蘭格但斯克莫瑞斯基美術館。

書
Book

知識的泉源與虛飾

書象徵人類的智慧，在東西方都相當受到重視，常被當作藝術創作的題材。尤其以聖母子為題的畫，多以小耶穌和聖母馬利亞一起閱讀，或是聖母唸書給小耶穌聽來表現，聖母手上拿的書就是《聖經》，代表聖母是神聖的智慧泉源。

在波提且利的作品〈閱讀的聖母〉（Madonna of the Book）中，聰明的小耶穌轉頭看著聖母，像是在詢問書中的意思，聖母的肩上有象徵聖母的「海之星」，身後有象徵天國果實的櫻桃和象徵原罪的無花果。小耶穌左手拿著三根釘子與荊棘冠冕，暗喻耶穌將為世人的罪而受難。乍見是一幅溫馨的母子圖，其實隱含著深遠的意義。

使徒保羅與約翰也常拿著書，而且拿的也是《聖經》。此外，書也是「歷史」、「哲學」等學問的象徵。

然而，書有時也會和骷髏、時鐘一起出現，代表虛空等負面意義。也就是說，書裡寫的東西充其量只是人們的淺薄知識，無法和神的睿智相提並論，關於「虛空」這個母題，後面還會另闢單元詳述。

出身米蘭，活躍於維也納神聖羅馬帝國宮廷的居瑟培・阿欽伯鐸（Giuseppe Arcimboldo），善於利用各種靜物堆砌成風格獨特的肖像畫。例如，以蔬菜水果組成魯道夫二世皇帝的肖像畫，或是將皇帝描繪成古羅馬的豐饒之神，果園守護神凡爾多莫等。

這裡列舉的作品〈圖書館員〉（The Librarian）就是一幅巧妙運用書和書籤堆砌而成的肖像畫。這幅作品被認為是以實際在宮廷任職的圖書館員為模特兒繪製而成，利用這個職業的代表事物做出人物特徵，維妙維肖，堪稱畫家絕技。

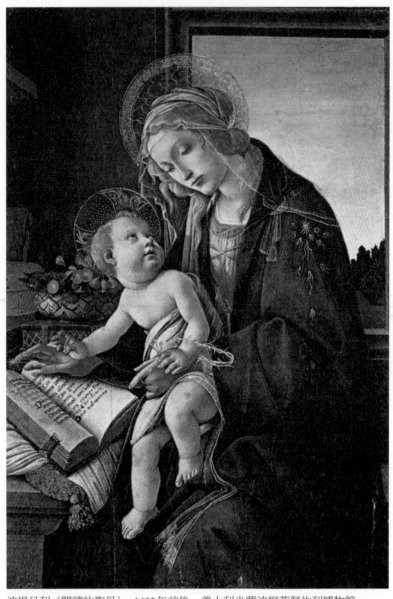

波提且利〈閱讀的聖母〉，1483年前後，義大利米蘭波爾蒂佩佐利博物館。

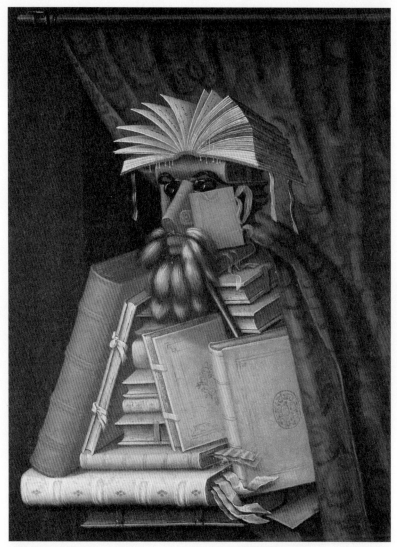

居瑟培‧阿欽伯鐸〈圖書館員〉，1566年前後，瑞典斯德哥爾摩斯庫克洛斯特城堡。

沙漏
Hourglass

表示時間有限

這是英國女王伊莉莎白一世晚年的肖像畫。

女王身後拿著沙漏的骸骨暗喻「死亡」，另一頭拿著大鐮刀正在打盹的老人，則是象徵時間的「時間老人」，前方還畫著一具倒放的沙漏。畫中的女王來日無多，離死亡愈來愈近，兩個天使拿走象徵權勢的王冠與權杖，暗示她失去了以往無上的權力。

沙漏是計時的工具，這幅畫以具體事物暗示時間的流逝與盡頭，時間老人和骸骨都是象徵物。這幅寓意深遠的肖像畫畫於女王駕崩之後，強烈暗喻再怎麼風光的權力者，終究無法抵擋死亡的到來。

前面曾經介紹過尼古拉斯・馬斯的〈祈禱的老婦人〉，老婦人身後也畫了一個沙漏，同樣暗示她來日無多。

時間老人不只象徵死亡，也常和象徵「真實」的裸體女性一起出現，而且多是以老人被剝去身上披掛的「真實」之布的情景表現，暗喻就算戴著假面具，時間一久也會原形畢露。

由此可知，即便是看似可以支配一切，仍然有無法掌控的時候。法國畫家西蒙·烏埃（Simon Vouet）描繪的就是當時間敗給愛、美與希望時的情景。

畫面從右至左，描繪愛與美的女神維納斯與丘比特襲擊時間老人，左邊希望的擬人像也拿著大錨也對著老人，源自使徒保羅曾經說過的一句話：「希望是讓靈魂不動搖的錨。」以老人之姿作為象徵的時間跪倒在地，就算羽毛散落，手上的大鐮刀也飛了，依然緊握著沙漏。

文藝復興之後，西方人非常喜歡像這種以希望與愛克服時間的寓意。正因為時間、生命有限，人們才更想找出超越它們的價值吧！

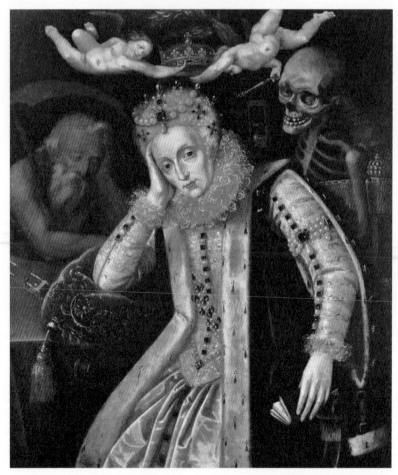

〈伊莉沙白一世〉（Queen Elizabeth I），17世紀初，英國威爾特郡科舍姆莊園。

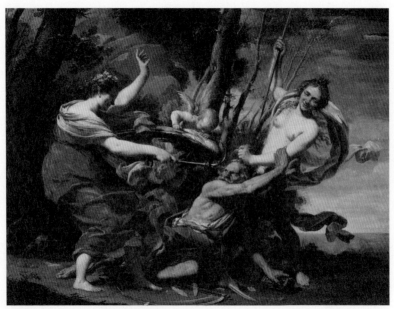

西蒙・烏埃〈敗給愛、希望與美之時間老人〉（Father Time Overcome by Love, Hope and Beauty），1627年，西班牙馬德里普拉多美術館。

面具
Mask

隱藏真實的自我，象徵欺瞞

戴上面具不只能隱藏真實面貌，也是為了化身為另一種人格、神或動物。自古以來，在各個文化圈中面具不只用於戲劇，也用於宗教儀式與祭祀。

日本自繩文時代開始出現面具，到了室町時代，更發展出風格洗鍊的能面與伎樂面具，也有如同影響二十世紀西方藝術家甚深，風格強烈的非洲面具般，藝術層次極高的面具。面具本來就不是掛在牆上鑑賞的裝飾品，而是戴在臉上，透過動作完成的一種藝術。

面具在西方的作用是隱藏真實面容，象徵「欺瞞」之意，是帶有負面意義的母題，常和代表玩樂的樂器、紙牌一起出現在畫作上。

中世紀的威尼斯流行面具舞會，素昧平生的男女在舞會上邂逅，萌生戀情。十三世

紀前後，馬可波羅將面具從中國帶進當時貿易往來樞紐的威尼斯，遂演變成人們戴著面具上街，參與嘉年華會的習慣。戴上面具能隱藏自己的身分，大膽地四處遊蕩。

十八世紀的威尼斯，除了參與嘉年華會時會戴面具之外，貴族女性出遊時也流行戴上面具，像是出入劇院與賭場等，可以避人耳目，十分方便。

義大利畫家彼得·隆吉（Pietro Longhi）留下許多描繪當時威尼斯社會風情的風俗畫，在《香水商人》（The Perfume Seller）這幅作品中，男女們戴著面具購買香水，因為一旦戴上面具，便無法分辨貴族女性和妓女。

和辻哲郎在他著名隨筆集《臉與面具》一書中寫道，「persona」一詞原指演戲時戴的面具，後來才演變成「人格」之意，所以戴面具不是為了隱藏真實面容，而是展現人類的本性。

十九世紀末的比利時畫家詹姆斯·安索爾（James Ensor）有「面具畫家」之稱，專門描繪戴面具的人物。他筆下戴著面具的人物們，其實正是不被當世理解、嘲笑的畫家眼中一般大眾的模樣。在安索爾的代表作之一〈陰謀〉（The Intrigue）中，所有人物都戴著奇形怪狀的面具。據說中間戴帽子的男女是小他一歲的妹妹，以及後來離婚的中國籍妹婿，讓人感受到充滿虛情假意的冷漠人際關係，和人生如夢的縹緲感。

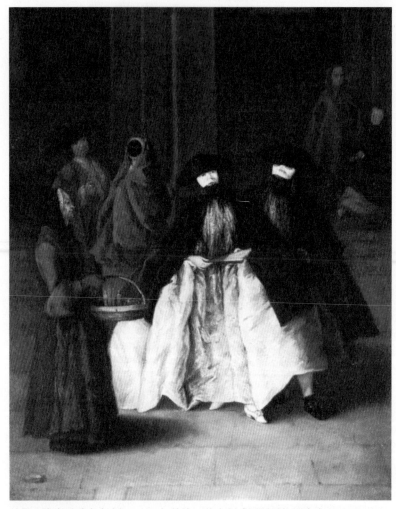

彼得‧隆吉〈香水商人〉，1741年前後，義大利威尼斯雷佐尼克宮。

詹姆斯·安索爾〈陰謀〉，1890年，比利時安特衛普皇家美術館。

虛空
Vanitas

世間萬物皆空

年輕男子拿著畫，狹窄的桌上擺著各種東西。男人右手拿著稱為畫杖的畫具，牆上又掛著調色盤，可見他是一名畫家。

這是荷蘭畫家大衛・貝利（David Bailly）的自畫像，他畫這幅作品時已經六十七歲，畫中年輕男子是他四十年前的模樣，男人手上托著的橢圓形小畫，則是畫家十年前左右畫的自畫像。也就是說，這幅畫中描繪著畫家年輕時與稍早之前的自己，卻沒有描繪自己現在的模樣。

擺在桌上的每一樣東西都是與「vanitas」有關的靜物，「vanitas」意為「虛空」，意即世間所有東西都是虛幻的，將會逐漸腐朽。這與中世紀以來的「人終須一死」（memento mori）的母題雷同。

但畫中不只出現前面提過的沙漏、書，還有骷髏、珠寶飾品、金幣、傾倒的空杯、熄滅的蠟燭、花與樂器等，各種具有代表性的母題盡在其中。此外，畫面中央還有兩顆飄浮在半空中的泡泡，透明美麗卻轉瞬即逝的泡泡，是最符合虛空這字眼的象徵物。

畫中的年輕男子站在虛空的物品前，領悟到自己將逐漸老去，也預見了將來的模樣。

貝利的門生哈曼・史坦維克（Harmen Steenwyck）也擅長描繪虛空畫。這幅〈虛空〉（Vanitas-Stillleben）以骷髏為中心，羅列時鐘、熄滅的燈、書、樂器等常見的象徵物，骷髏後面還擺著一把日本刀。

如同「書信」單元所述，生意手腕一流的荷蘭人到世界各地經商，進口珍奇特產回國，象徵武士之魂的日本刀就是其中之一。日本刀不只是昂貴的工藝品，也是極具殺傷力的武器，非常適合拿來象徵虛空。

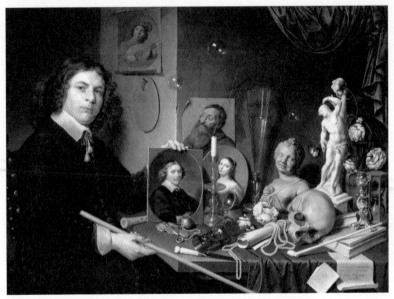

大衛・貝利〈自畫像與浮華象徵〉（Self-Portrait with Vanitas Symbols），1651
年，荷蘭阿姆斯特丹萊登拉肯霍市立博物館。

哈曼‧史坦維克〈虛空〉，1640年前後，英國倫敦國家藝廊。

十字架

Cross

原是殘虐的刑具

十字架是基督教的象徵，也成了現代流行飾品，但人們似乎已經遺忘十字架原是恐怖的殘虐刑具。

因為羅馬時代用來懲處奴隸與反叛份子的磔刑十分殘虐，所以當時的信徒不以十字架作為基督教的印記，而是以前面「魚」和「羊」兩單元介紹的魚和牧羊人象徵耶穌基督。隨著羅馬帝國的滅亡，這項殘虐的刑罰也成了過去式，直到西元五世紀，人們才開始以耶穌受難像作為基督教的印記，就連教堂也依十字架的形狀建造，還出現了在胸前畫十字的祈禱動作。

耶穌受難像就如同中世紀初期羅馬古老聖母教堂的壁畫般，通常描繪耶穌睜著雙眼，不向死神屈服的神聖模樣，畫中的耶穌痛苦不堪地赤裸著身軀，讓人深刻感受到耶

穌被釘十字架的痛苦是為了替世人贖罪，也彰顯基督教的精神。文藝復興時期以後，耶穌受難像成了理想的裸體像。

但在德國，因為文藝復興時期的理想人體像尚未被普遍接受，耶穌受難的磔刑圖大多以痛苦扭曲的人體來表現。

因為痛苦而痙攣的四肢，裸露變色的肌膚布滿無數荊棘，從四肢釘傷處流出的血液早已乾涸，一旁還畫著昏厥的聖母馬利亞與扶著她的使徒約翰，以及仰身雙手合十的抹大拉的馬利亞。十字架的另一頭是手指著耶穌的施洗約翰，角落還畫著洶血犧牲的羔羊。耶穌的身體因痛苦而扭曲，傳神表現出受難之意，也是這幅畫作之所以被譽為基督教藝術史上至高傑作的理由。

十字架的造型簡單卻讓人印象深刻，因而成為基督教的象徵，但我認為十字架普及的原因不只如此。

基督教於十六世紀傳入日本，當時傳教士帶來的耶穌受難像卻遭到日本人強烈抗拒，因為無法接受磔刑如此殘虐的刑罰，也就不可能膜拜耶穌受難像。

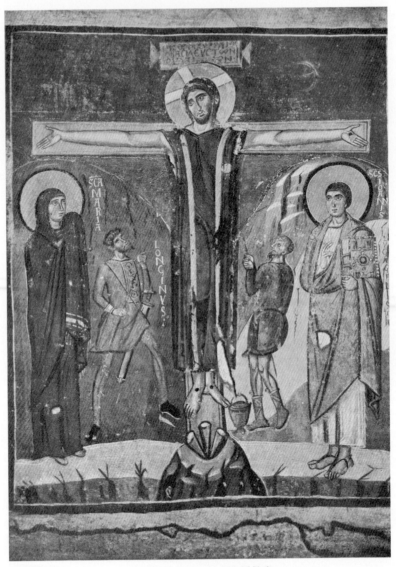

〈磔刑〉（Crucifixion），8世紀，義大利羅馬老聖母教堂。

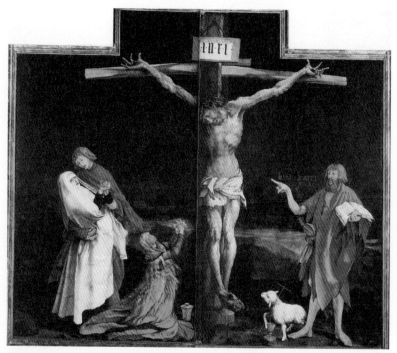

格呂內華德（Matthias Grünewald）〈伊森海姆三聯祭壇畫〉（Isenheim
Altarpiece），1510～1515年，德國科瑪安特林登博物館。

車輪
Wheel

暗喻波折不斷的命運

諾貝爾獎得主的山中伸彌教授終日埋首專研，終於獲得了莫大的成就，他以「塞翁失馬，焉知非福」這句暗喻人生沉浮不定的成語作為人生的左右銘。

在西方，「命運之輪」這個詞的意思和「塞翁失馬，焉知非福」十分相近。命運女神福爾圖娜轉動命運之輪，擁有操控命運的力量。古代哲學家波其武（Boëthius）曾經這麼形容命運女神：「我轉動著命運之輪，讓居下的成為居上，讓居上的成為居下，以此為樂。」

英國拉斐爾前派畫家伯恩—瓊斯的作品〈命運之輪〉（The Wheel of Fortune），描繪福爾圖娜轉動巨輪，讓頭戴王冠的男人往下墜，暗喻就算貴為一國之君，也無法安穩地保住地位，隨時都可能失去一切。原本位於最下面的男人是桂冠詩人，即便他現在懷才不

遇，也總有谷底翻身的一天。

然而，在畫中與車輪一同登場的女性，通常是指亞歷山大的聖凱瑟琳娜。凱瑟琳娜是四世紀傳說中的聖女，羅馬皇帝馬克森提烏斯想娶她，逼迫身為基督徒、博學多聞的她改變信仰。後來，凱瑟琳娜與五十位哲學家辯論，沒想到哲學家們一一被她說服，改信基督教。羅馬皇帝大怒，下令將她釘在四個車輪上嚴刑拷打，這時天使現身催毀車輪，但她最終還是被斬首，以身殉教。

卡拉瓦喬描繪聖女倚著毀損的大車輪，手上拿著暗示她遭到斬首的劍，下方還綴有殉教印記的棕櫚枝。

凱瑟琳娜學識淵博、受人崇敬，和日本的文殊菩薩同樣是受人歡迎的學問之神，但她和其他聖人一樣，一生難逃命運之輪的操控。

伯恩-瓊斯〈命運之輪〉1871～1885年前後，法國巴黎奧塞
美術館。

卡拉瓦喬〈亞歷山大的聖凱瑟琳娜〉（Catherine of Alexandria），1597 年前後，
西班牙馬德里提森波那米薩美術館。

船

Ship

源自諾亞方舟，代表教會

船身因暴風雨嚴重傾斜，船上的人們驚慌失措，這是耶穌基督一行人橫渡加利利海時，遭遇暴風雨侵襲的情景。追隨耶穌的門徒們追問躺在船尾的耶穌，據說睡著的耶穌只說了一句：「平息吧！」暴風雨便瞬間停歇。

這幅畫是擅長光影對比畫法的林布蘭的名作〈加利利海的風暴〉（The Storm on the Sea of Galilee）。一九九○年，這幅畫和維梅爾的畫作〈合奏〉（The Concert）一起遭人從波士頓美術館竊走，迄今依舊下落不明，看來畫作本身也遇上了大麻煩。

船隻代表教會，就像諾亞乘著方舟躲過大洪水般，信徒們相信教堂能帶來救贖。

基督讓暴風雨停歇的故事，也暗指遭受迫害而動搖的教會。教堂中央的「中廊」（nave）就來自「船」（navis）這字，實際上，在造船業興盛的威尼斯，就有幾間教堂的中廊屋

頂結構與船底構造完全相同。

十九世紀浪漫主義興起，當時的人們為了追求浪漫，開始流行以遭遇暴風雨的海景、船難等為題的畫作。其中，藝術史上最著名的一幅便是法國畫家傑利柯的名作〈梅杜莎之筏〉（The Raft of the Medusa）。

一八一六年，法國驅逐艦梅杜莎號觸礁沉沒，船上一百四十九名乘客乘著大竹筏在海上漂流，不久後糧食殆盡，人們陷入爭搶與自殺的錯亂狀態中，甚至為求活命吃食屍體。一行人漂流十二天後，終於被軍艦發現救起，但最後只有十二個人生還。

這起船難事件成了大醜聞，傑利柯籌備良久，翌年在沙龍畫會上發表這幅精心繪製的畫作，一時蔚為話題。他採訪倖存者，忠實再現竹筏實際的模樣，甚至到醫院素描屍體，但畫作中並未描繪人們陷入悲慘的飢餓狀態，吃食人肉的駭人情景，而是以強而有力的筆觸呈現被遠方軍艦發現時，倖存者待援的模樣。

雖然有人批評這幅畫有點矯情，但不可諱言地，這幅作品是第一幅以庶民為主角記錄當代事件的作品，也是極具代表性的傑作。

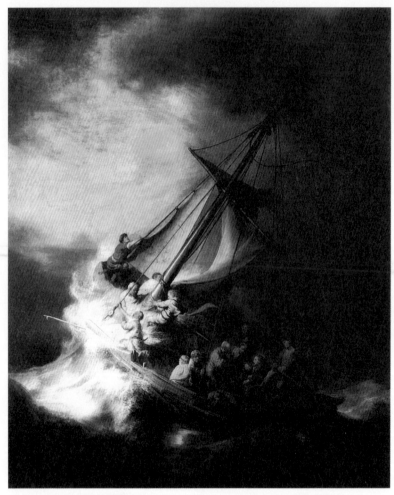

林布蘭〈加利利海的風暴〉，1633年，美國波士頓伊莎貝拉嘉納藝術館。

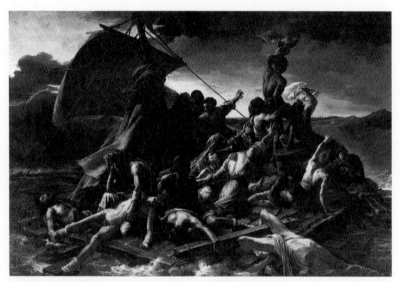

傑利柯〈梅杜莎之筏〉，1818～1819年，法國巴黎羅浮宮。

鐵路
Railway

象徵機械文明

蒸汽火車在橫跨河川的鐵橋上奔馳，車身卻模糊不清，籠罩在似雨似霧、朦朧的漩渦狀光影中，彷彿聽得到暴風雪、汽笛聲、雨與車輪轟隆作響。這是英國著名風景畫家泰納（Joseph Mallord William Turner）的代表作〈雨、蒸汽與速度：西部大鐵路〉（Rain, Steam, and Speed - The Great Western Railway）。

瓦特發明蒸汽機，掀起了工業革命。十九世紀初，人們研發出蒸汽火車；一八二五年，英國東北部的達靈頓─斯托克頓鐵路開通。泰納於一八四四年完成的這幅畫作描繪的則是約十年前，也就是一八三三年開通的西部大鐵路。

在激烈的風雨中，一邊吐煙一邊急馳而過的蒸汽火車，象徵機械文明戰勝大自然。

畫面左側的河面上浮著一艘小船，右邊依稀可見馬匹與犁田的農夫。畫家試圖將過去主

要的交通工具「船」、主要的勞力來源「家畜」，與蒸汽火車作對照。

此外，書上的圖片可能看不到，必須對照實物才能確認，其實蒸汽火車前方有隻野兔，像被火車追趕似地拚命奔跑，這隻野兔象徵被機械驅逐的大自然力量。

激烈波動的大氣主宰了整個畫面，大自然能量與人為動力形成的強烈衝突構成這幅畫的主題。泰納創作這幅作品時，不但親身搭乘這輛火車，還將身體探出窗外，觀察雨勢的激烈變化與蒸汽火車的速度。

拜鐵路普及之賜，不僅人與人之間的距離與世界觀被拉近，自然景物與環境也出現莫大變化。深受泰納影響的印象派畫家們也很喜歡描繪蒸汽車奔馳在田園間的情景，例如，莫內曾經以他初到巴黎時下車的聖拉薩車站為題，創作過好幾幅作品。由鋼筋和玻璃構成的這座車站，堪稱近代都市誕生的紀念碑，畫家們試圖捕捉煙霧瀰漫的車站內那時刻不斷變化的光影。

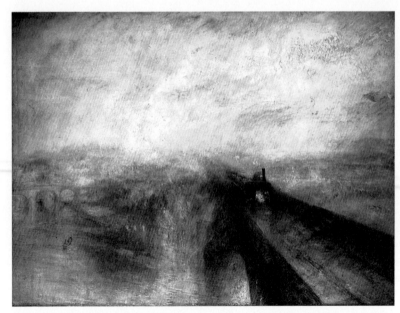

泰納〈雨、蒸汽與速度：西部大鐵路〉，1844年，英國倫敦國家藝廊。

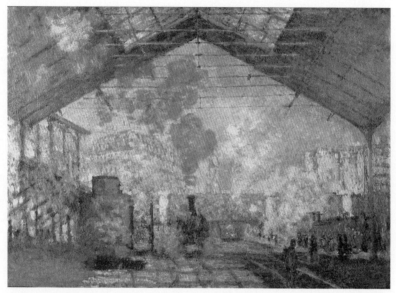

莫內〈聖拉薩車站〉（The Saint-Lazare Station），1877年，法國巴黎奧塞美術館。

大門
Gate

耶穌自身就是通往天堂的大門

赤身裸體的男女遭天使驅逐，他們就是人類的始祖——亞當與夏娃，因為偷嚐禁果而被逐出伊甸園。

這扇神殿風格的大門低矮，要是不彎下身根本鑽不過去，因為根據《聖經》所述，天國的大門非常狹窄。新約《聖經》〈馬太福音〉記載，耶穌基督要世人「進窄門」，因為「引到滅亡，那門是寬的，路是大的」；引到永生，那門是窄的，路是小的」。在我任教的神戶大學，有一扇公車可以通行的大門，明明不是正門卻蓋得特別巨大，進入校園的路也很寬闊，我私下稱這扇門為「毀滅之門」。

〈約翰福音〉第十章記載，耶穌說：「我就是門，凡從我進來的，必然得救。」所以耶穌自身就是通往天國的大門。

大門不只代表內外之分，也是區別公私、聖俗的分界。除了具有實用性，基本上也是一種象徵。大門在原始社會是一種咒術道具，後來逐漸演變成大型建築物，例如不同於城門，另行打造的古羅馬凱旋門便是個經典的例子。將軍凱旋歸來時都要通過凱旋門，成為一項傳統儀式。

雖然羅馬時代的凱旋門幾乎都被破壞殆盡，但羅馬競技場旁的君士坦丁凱旋門，仍完整保留四世紀建立時的模樣，讓世人見識到羅馬藝術的精粹。一八〇六年拿破崙下令建造的巴黎凱旋門，也遵循了傳統羅馬時代的風格。

日本寺社的鳥居與山門也象徵著神域與世俗的分界，此外，日本還有劃分俗世與冥界的鬼門，等同於西方的地獄之門。

位於上野公園的國立西洋美術館，庭園矗立著羅丹（Auguste Rodin）的紀念碑鉅作〈地獄之門〉（The Gates of Hell）。這件作品以但丁《神曲》的〈地獄篇〉中出現的地獄之門為題，如同「穿過這扇門的人捨棄一切希望」這句詩，強而有力地表現出人們充滿悲嘆與絕望的模樣。據說羅丹著名的雕刻作品〈沉思者〉（The Thinker），靈感也來自這個作品。以在地獄之門前煩惱思索的男人，充分展現人們的苦惱。

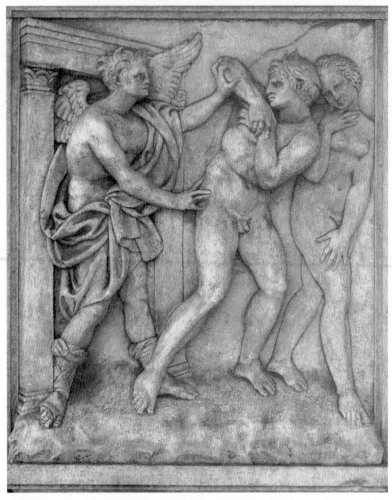

傑寇伯（Jacopo della Quercia）〈逐出樂園〉（Expulsion of Adam and Eve from the Paradise），1435年前後，義大利波隆那聖白托略教堂。

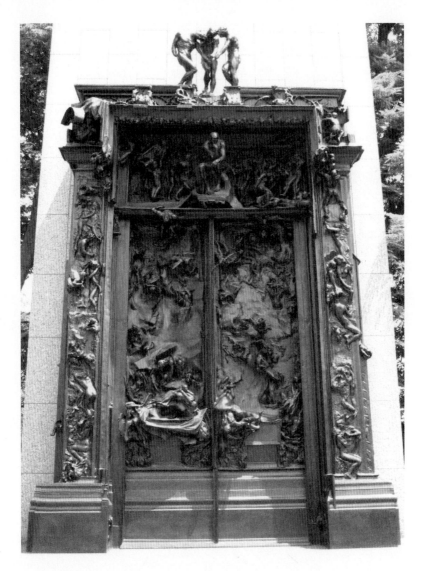

羅丹〈地獄之門〉，1880〜1917年，日本東京國立西洋美術館。

門
Door

意指分界點與通過

〈世界之光〉（The Light of the World）這幅名畫描繪頭戴荊棘冠冕與王冠的耶穌基督，提著油燈佇立門前。這幅畫取材自新約《聖經》〈約翰福音〉第八章中，耶穌說過的名言：「我是世界的光。跟從我的，就不在黑暗裡走，必要得著生命的光。」

耶穌以布滿傷痕的手著敲門。這幅畫暗示啟示錄第三章的一段話：「看哪，我站在門外叩門，若有聽見我聲音就開門的，我要進到他那裡去，我與他，他與我一同坐席。」畫中的門沒有門把，應該是一扇從屋內才能開啟的門，暗喻世人頑固的心。

雖然宗教畫在十九世紀逐漸式微，但拉斐爾前派畫家霍爾曼‧亨特（William Holman Hunt）卻好幾次遠赴現今的巴勒斯坦一帶，繪製精緻又寫實的宗教畫。他為了創作這幅畫，曾經暫時借住果園內的小屋，每晚觀察月光下的夜景。

這幅畫發表後得到了極高評價，後來，亨特又將這幅畫改為更大型的作品，巡迴英國各地展示，最後裝飾於聖保羅大教堂。

門和大門一樣，在世界各個文化圈裡都表示分界點或通過，有時，緊閉的門也象徵聖母的純潔。中世紀以後，教堂的門開始裝飾起浮雕，彰顯《聖經》教義，讓教育程度不高的民眾也能追求信仰。

收藏於巴黎奧塞美術館，法國學院派畫家德勞內（Jules-Elie Delaunay）的作品〈羅馬的黑死病〉（The Plague in Rome），根據《黃金傳說》（Golden Legend）的記載，描繪黑死病大流行時的恐怖情景。在中世紀，羅馬黑死病大流行時，天使帶著惡魔在街頭現身，惡魔在天使的命令下，持槍挨家挨戶的敲門，敲門的次數表示這家將要死多少人。

當時的人們認為，黑死病是阿波羅射出的箭，如同前面所述，被箭射傷殉教的聖塞巴斯蒂安被視為黑死病的守護神，只要設祭壇祭祀他，便能治癒這恐怖的疾病。由此看來，會來敲家門和敲我們心門的不只上帝。

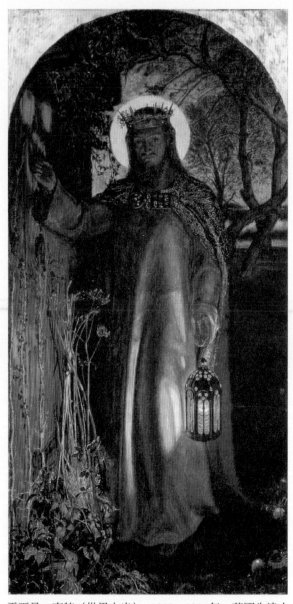

霍爾曼·亨特〈世界之光〉，1853～1854年，英國牛津大
學基布爾學院。

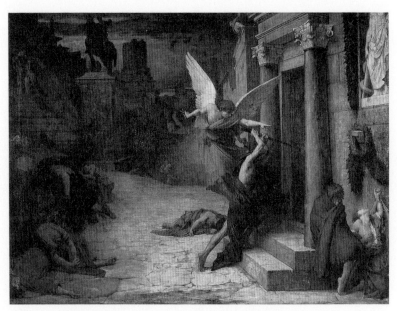

德勞內〈羅馬的黑死病〉，1869年，法國巴黎奧塞美術館。

窗戶
Window

窗戶常被用來比喻繪畫，也指聖像（icon），基督教藝術的緣起就是描繪耶穌容貌的聖像。聖像在八世紀的聖像爭論與十六世紀的宗教改革中成為攻擊目標，掀起一波聖像破壞運動。在這番激烈爭論與迫害中，天主教教會確立「聖像並非代表神，而是得以看見神的窗戶」這項理論。也就是說，膜拜神像並非以聖像為膜拜的對象，而是透過聖像膜拜神。

順道一提，微軟總裁比爾‧蓋茲是天主教徒，所以他將研發的電腦軟體取名為「windows」（窗戶），螢幕上的顯示符號稱為「icon」（聖像）。

此外，文藝復興時期的藝術評論家阿爾伯蒂（Leon Battista Alberti）將繪畫比喻成看見世界的窗戶，可見在西方的傳統觀念裡，繪畫與窗戶有著密不可分的關係。二十世

紀畫家馬蒂斯（Henri Matisse）與馬克‧羅斯科（Mark Rothko）也常以窗戶作為創作題材。

維梅爾擅長描繪荷蘭民宅的室內情景，他的畫作中也常出現窗戶。窗戶是室內光來源，想必維梅爾也意識到了繪畫與窗戶之間緊密的關係吧！以〈一杯酒〉（The Glass of Wine）為首，他的好幾幅作品都刻意同時畫出掛在牆上的畫作與窗戶，每幅畫似乎都暗喻著繪畫是一扇向世界開啟的窗。

十九世紀的維也納畫家華德米勒（Ferdinand Waldmüller）擅長風俗畫與農村風景畫，他的作品〈倚窗的農婦與小孩〉（Young Peasant Woman with Three Children at the Window）描繪四個人從狹窄窗框探頭的模樣。右下方的小孩指著外頭，推測應該是目送父親出門。窗框上的木紋和釘子描繪得十分逼真，彷彿人物從畫中進出來似的。這種技法稱為欺眼畫（Trompe-L'oeil），常見於十七世紀的荷蘭畫作，不禁讓人聯想到窗戶象徵繪畫。

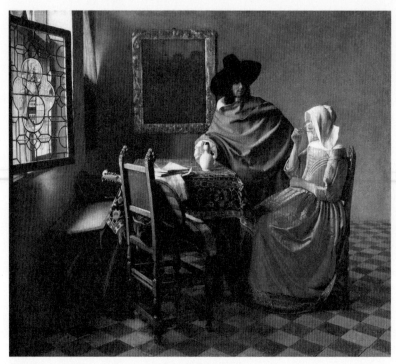

維梅爾〈一杯酒〉，1658～1659年，德國柏林畫廊。

華德米勒〈倚窗的農婦與小孩〉，1840年，德國慕尼黑新繪畫陳列館。

梯子
Ladder

通往天國之路

梯子與階梯經常出現在西方藝術創作中，因為梯子與階梯源自同一個字，兩者並無區別，它們幾乎都指「雅各的梯子」。

所謂雅各的梯子，就是舊約《聖經》〈創世紀〉裡記載的通往天國的梯子。雅各在前往哈蘭的途中過夜，他枕著石頭睡著時做了個夢，夢見一道梯子通往天上，天使們在梯子上下往來。神從天上告訴雅各，允諾將土地賜給他的後裔，也就是以色列人。雅各醒來後，將所枕的石頭立作柱子，把油澆在上面，並稱呼這個地方為「伯特利」（神的殿）。

自從「雅各的梯子」在地下墓室壁畫等早期基督教藝術中出現以後，便開始被廣泛應用至各種藝術創作領域中。中世紀到文藝復興以前，畫家通常以梯子為題，但十六世

紀文藝復興之後，出現愈來愈多以階梯為題的創作。

在英語圈，從雲層間呈放射狀照射而下的陽光（曙光）也稱為「Jacob's Ladder」，意即雅各的梯子。

雅各的梯子也象徵聖母馬利亞或是耶穌基督，因為聖母和耶穌促使天地結合，因此彰顯聖母馬利亞與耶穌的事蹟時，就會出現梯子這個母題。

尤其是「耶穌下十字架」的場面，一定會出現梯子。搬運耶穌遺體的梯子也暗喻因為耶穌的犧牲，世人才能得到救贖，進入天國。

收藏於安特衛普大教堂的魯本斯名作《從十字架上卸下聖體》，畫面前方就出現了一道大梯子。這幅畫因為出現在英國女作家薇達（Ouida）的著作《法蘭德斯之犬》中，而成為日本家喻戶曉的名畫。

故事的結局是主角尼可拉與愛犬帕特拉修，在大教堂裡魯本斯的這幅名畫前凍死，雖然是令人哀嘆的悲劇，但最後尼可拉攀著梯子前往天國的情景，也讓人從中多少獲得救贖。作者想必也是因為這個原因，才讓故事的主角尼可拉在魯本斯的畫作前嚥下最後一口氣吧！

〈雅各的梯子〉（Jacob's Ladder），4世紀，義大利羅馬拉丁大道地下墓室壁畫。

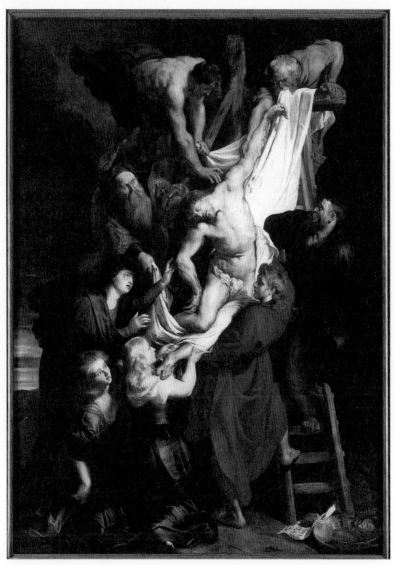

魯本斯〈從十字架上卸下聖體〉，1612～1614年，比利時安特衛普大教堂。

橋
Bridge

暗喻通往另一個世界的路

橋自古以來就時常出現在日本的文學與藝術創作中，如同保田與重郎在他的著名隨筆集《日本的橋》中所述，橋除了扮演延長道路的角色，橋的「另一端」是終點，也象徵連接著無限延伸的另一個世界。

在西方，如同前面介紹的「雅各的梯子」，是連接天地、通往天國的梯子與階梯，象徵天橋的彩虹也是藝術創作常見的題材之一，然而橋似乎沒有這些象徵意義。相對地，日本的橋卻具有西方的梯子與彩虹般的象徵意義，神社、佛寺前一定會架著連接聖界與俗世的橋。

過去曾經橫跨在名古屋精進川上的裁斷橋，緣起於戰國時代，相傳是一位母親為了供養死於戰事的十八歲兒子而架設的橋，以擬寶珠上刻著母親思兒之情的銘文聞名，也

是說明橋象徵通往另外一個世界最具代表性的故事。

現存的幾幅鎌倉時代畫作〈二河白道圖〉，是由淨土宗聖人法然與親鸞傳講的佛法教義描繪而成，畫中有一道連接俗世與西方淨土的白橋，兩側火水交逼，代表如果不通過這道窄橋，便無法前往極樂世界。

此外，常在《源氏物語》、《伊勢物語》等文學與和歌創作中出現的宇治橋和八橋，也是蒔繪、陶瓷器、屏風畫的熱門題材，這時，畫中的橋不只連接聖界與俗世，也牽繫男女之心。

畫於桃山時代的〈柳橋水車圖屏風〉，除了具有文學性外，橋大膽的造型也散發獨特的存在感，而且覆著金箔，讓人感受到對另一個世界的嚮往。

江戶時期掀起一股旅行風潮，名勝畫與浮世繪也開始描繪被視為諸國地標的橋樑，例如，在歌川廣重與葛飾北齋的許多風景版畫中，各式各樣的橋成為構圖常見的要素。

橋過去在江戶和大阪隨處可見，一如現在的水都威尼斯。然而，就像被首都高架橋覆蓋的日本橋，橋在現在的東京和大阪街頭，幾乎成了隱形的存在，實在很可惜。

〈二河白道圖〉，13～14世紀，日本神戶香雪美術館。

〈柳橋水車圖屏風〉，17世紀，日本滋賀縣美秀美術館。

岔路

Forking Paths

命運的抉擇

人生絕對不是一條平坦的路，總會遇到不得不做出選擇的岔路，就連畫中蹲著的倔強大力士海克力斯，也為了究竟該選擇哪一條路而煩惱不已。

「岔路上的海克力斯」是西方藝術創作的熱門題材。年輕的希臘神話英雄海克力斯走在路上，突然遇到岔路，一頭看似平坦，盛裝打扮、象徵墮落的女人招手邀請他走向充滿逸樂、怠惰的路；另外一頭則是裝扮樸實、象徵美德的女人，規勸他走往充滿榮光的險峻之路。大力士海克力斯一開始被逸樂之路吸引，但最後還是毅然決然地選擇苦難與榮光之路。

卡拉契的作品以海克力斯為中心，左邊畫著美德的擬人像，指著山頂上象徵榮耀的飛馬，右邊則是墮落的擬人像，穿著薄紗跳舞似地誘惑海克力斯走向享樂之路，她的腳

邊還有代表享樂的樂器、紙牌和象徵欺瞞的面具。

這則希臘神話因為年輕時應該多吃點苦，不要選擇安逸之路的寓意而深受歡迎，所以在貴族子弟的書房常可見到以此為題的畫作。

此外，不只美德與墮落的選擇，被兩個擬人像誘惑的肖像畫也很流行。十八世紀的英國畫家雷諾茲（Joshua Reynolds）的作品〈悲喜劇之間的加里克〉（Garrick Between Tragedy and Comedy），描繪當時的知名演員大衛・加里克（David Garrick）夾在代表悲劇與喜劇的兩個擬人像之間左右為難的樣貌，藉此彰顯這位演員多才多藝的一面。

一九四九年，日本的超現實主義畫家北脇昇的作品〈Quo Vadis〉，描繪了一個面對岔路，不知所措的男人。Quo Vadis意為「該往何處去」。岔路的一頭烏雲密布，另一頭則是一群舉著紅旗往前走的人，背著像是軍用大袋子的男人猶豫著該選哪一條路，忠實反映戰後混亂時期的民心與畫家的心境。

卡拉契〈海克力斯的選擇〉（The Choice of Hercules），1595年，義大利拿坡里卡
波狄蒙美術館。

雷諾茲〈悲喜劇之間的加里克〉，1761年，私人收藏。

北脇昇〈Quo Vadis〉，1949年，日本東京國立近代美術館。

頭髮
Hair

力量與感官的源頭

前陣子，日本有位當紅偶像歌手深陷戀情風波，選擇剃光頭向歌迷謝罪的新聞轟動一時。剃光頭在日本有謝罪以及淨身除去不祥之意，以剪髮作為刑罰更是古今中外的通例，以日本為首，不少國家都規定男性受刑人必須剃光頭。

在佛教，自釋迦摩尼剃髮修行以來，遁入空門的人都必須剃髮。基督教也有類似情形，像是修道士請願時必須剃髮。

頭髮是人體的一部分，死後卻不會腐爛，因此常被視為施咒的對象。在原始社會中，人們甚至相信頭髮具有魔力，舊約《聖經》裡的怪力英雄參孫就是最具代表性的例子。

參孫好幾次打敗與猶太人為敵的非利士人，卻拗不過他那身為非利士人的愛人大利

拉的央求，說出他的一頭長髮就是力量的來源。於是大利拉趁參孫睡著時，偷偷剃了他的頭髮，失去能力的參孫最後死在非利士人手裡。林布蘭以此為題創作了一幅鉅作，位於畫面上方的大利拉拿著剪下來的髮束和剪刀，俯瞰著參孫。

頭髮在西方被視為淫欲與虛榮的象徵，所以女性進教堂時必須戴頭紗遮蓋頭髮。在古代社會中，未婚女性習慣披著一頭長髮，所以聖女與新娘在畫中多以此表現，已婚者與娼妓則是編髮的模樣。前面「燈火」的單元裡提到的聖女抹大拉的馬利亞，就像提香的這幅〈懺悔的抹大拉的馬利亞〉（Maddalena Penitente），以披著一頭長長的金髮的模樣居多，暗喻這位聖女悔改前過著違背道德的生活。

又好比古羅馬時代殉教的聖艾格尼斯，雖然赤裸著身子被賣到妓院，頭髮卻奇蹟似地長到腳邊，覆蓋她的身軀。西班牙畫家里貝拉（Jusepe de Ribera）的畫作捕捉了這個瞬間，天使用白布裹住頭髮變長的聖女。頭髮雖然是世俗的象徵，但有時也用來表現神聖之力。

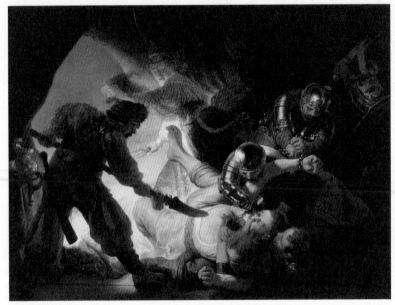

林布蘭〈刺瞎參孫〉（The Blinding of Samson），1636年，德國法蘭克福施塔德爾藝術博物館。

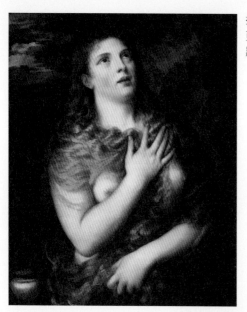

提香〈懺悔的抹大拉的馬利
亞〉，1532年前後，義大利佛
羅倫斯碧提宮。

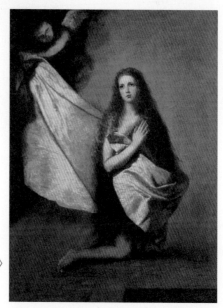

里貝拉〈獄中的聖艾格尼斯〉
（Saint Agnes in Prison），1641年，
德國德勒斯登藝術博物館。

心臟
Heart

人類的情感中心

就像我們常說心臟代表內心，在各個文化圈中，心臟不單是身體的器官，也被視為司掌情感的器官，象徵愛。

將心臟的形狀比擬成心形，其實不是太過久遠以前的事。喬托（Giotto di Bondone）為帕多瓦的史格羅維尼禮拜堂描繪七種美德之一——慈愛的擬人像時，上帝賜與的心臟不僅上下顛倒，還連著大動脈。由此可知，雖然不知道心臟何時開始被比擬成心形，但肯定是在這幅畫出現之後。

雖然人們很早就知道心臟是掌管體內血液的器官，但直到十七世紀，英國醫師哈維（William Harvey）發表血液循環說，心臟扮演幫浦的角色才被眾人所熟知，但即使如此，人們還是堅信心臟是人類的情感中心。

之後，撲克牌也出現了愛心的圖案。紙牌的四種圖案分別代表社會的四種階層：騎士、農民、商人和神職人員。黑桃象徵劍，代表騎士；方塊象徵高價的鑽石，代表商人；紅心代表血，讓人聯想到聖餐式或彌撒中的神聖之血，所以代表神職人員。

心臟不僅象徵愛情，也象徵血的源頭，用來表現心懷慈愛、流著聖血，為救贖世人而犧牲的耶穌基督。「聖心」是耶穌基督的象徵，在畫作中也常以戴著荊棘冠冕，背負火焰與十字架的心臟來表現。

熊熊燃燒的心臟代表投身宗教的熱情，也成為被上帝之箭刺穿心臟的聖奧古斯丁以及慈愛的象徵。

這幅在日本大正時代被發現的著名西班牙傳教士沙勿略畫像，雙手捧著燃燒的鮮紅心臟，十字架朝向天國延伸，表現沙勿略虔誠的心，一旁還以拉丁語標記著：「我已滿足，主啊！我已滿足。」

後來證明，這幅畫像是發想自西方的各種版畫，再加以合成的作品，看來繪製這幅畫像的日本畫師，已經具備了正確的基督教藝術的圖像學知識。

喬托〈慈愛〉（Charity），1306年，義大利帕多瓦史格羅維尼禮
拜堂。

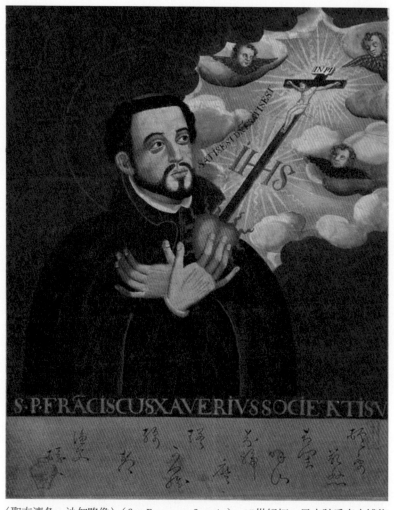

〈聖方濟各·沙勿略像〉（San Francesco Saverio），17世紀初，日本神戶市立博物館。

血
Blood

備受尊崇的聖物

除了醫護人員之外，一般人平常幾乎看不到流血的場面，絕大部分的人也不喜歡見血吧！但西方自古以來便常用血來表現什麼，莫非他們視流血為平常事？為什麼對日本人唯恐避之不及的流血場面，西方人卻毫不抗拒呢？

為了替世人贖罪，耶穌基督被釘在十字架上，流血犧牲。如同前面「葡萄」的單元所述，耶穌的血是酒，身體是餅，信徒們在教堂舉行聖餐式，藉著聖餐領受耶穌的愛。這項模擬用餐行為的儀式，其實也可說是源於古代食用死者血肉的喪禮習俗。

在胡安・科雷亞（Juan Correa）〈聖餐的寓意〉（Allegory of the Eucharist）中，耶穌的身體長出葡萄樹，將擠出來的酒分給羔羊們喝。羔羊在這裡代表信徒，傳達人們藉耶穌犧牲的血而得救。正因為尊崇耶穌所流的血，所以西方不像我們，對流血抱持厭惡與

負面的態度吧！

此外，因為信仰慘遭殺害的殉教者成為聖人，他們的血與耶穌同樣深受信徒崇敬，所以人們常以流血殉教的場面彰顯聖人的偉大，殉教者的血成為備受尊崇的神聖遺物，有時還能帶來神奇的力量。

拿坡里大教堂裡保存著拿坡里的守護聖人亞努阿里烏斯（又稱聖雅納略）的血，那是他慘遭斬首時流淌出的鮮血，由聖女歐賽比雅收集而來。活躍於拿坡里的畫家馬蒂亞‧布列提（Mattia Preti）在作品〈聖雅納略殉教〉（The Martyrdom of St Gennaro）中描繪當時的情景，而這個神聖遺物也因神蹟而聞名。

裝在玻璃瓶裡的血平常呈凝固狀，據說每年到了聖人的殉教紀念日，也就是九月十九日等一年三次的祝祭日時，主教當著眾人面前搖晃裝有聖人之血的玻璃瓶，固態的血就會液化，代表聖人將守護此地不受災難侵襲，讓人們過著幸福快樂的生活；如果血沒有液化，則會發生維蘇威火山噴發等災難。

日本重視遺骸，西方則認為血比遺骸更重要。

胡安・科雷亞〈聖餐的寓意〉，1690 年前後，私人收藏。

馬蒂亞·布列提〈聖雅納略殉教〉，1685年前後，美國華盛頓國家藝廊。

裸體
Nude

暗示原罪，也象徵回歸純粹

在英文中，單純的裸露是「nakedness」，理想化的裸體呈現與裸體藝術則使用「nude」這個詞，兩者有所區別。

古代希臘人認為人體是美的基準，而最能體現這個基準的裸體，就成了藝術創作的經典題材，因此留下許多理想化的裸體像雕刻。古羅馬人承繼這項傳統，到了中世紀雖然一度中斷，文藝復興時期又再度興起，流行以維納斯等女性裸體為題的創作，時至今日則演變為裸體寫真的拍攝。

理想化的裸體呈現成為西方藝術的主流，相對地，單純的裸露則含有負面意義。在中世紀的基督教世界，裸體被視為一種罪。如同前面「蛇」的單元所述，亞當與夏娃原本裸露著身體在伊甸園中生活，之後因為禁不起蛇的誘惑，偷吃分別善惡樹上的果子，

兩人才覺得赤身露體是件很羞恥的事，急忙用無花果葉遮住身體，羞恥心也就成了犯下原罪後失去一切的標記。自此之後，裸體便與不當行為、懲罰劃上等號。

另一方面，裸體也有回到犯下原罪之前極為純粹的狀態之意。十字架上的耶穌基督赤裸著身軀，藉著犧牲自我替世人贖罪。米開朗基羅年輕時雕刻的耶穌受難像中，耶穌裸露著身體，腰際並未纏裹著布。

十二世紀的聖人阿西西的方濟各，原本出身在富裕的商人家庭，過著快樂生活。某天，他在毀壞的教堂中聽見耶穌受難像對他說：「重建我的家。」因而決定奉獻己身，並將家產捐贈給教會。他的父親知道後勃然大怒，於是方濟各脫掉身上華麗的衣裳，讓主教替他披上斗蓬。

喬托在畫作〈放棄財產〉（Renunciation of Wordly Goods）中，描繪父親氣得想毆打兒子的模樣，方濟各則在父親面前赤裸著身體，代表他將捨棄俗世生活，過著嶄新的修道生活，帶有「洗心革面」的意思。

由此可見，裸體除了代表有罪的負面意義，也有回歸純粹的正面意義，是個意思相當複雜的字眼。

米開朗基羅〈耶穌受難〉（Crucifix），1492年，義大利佛羅倫斯聖靈教堂。

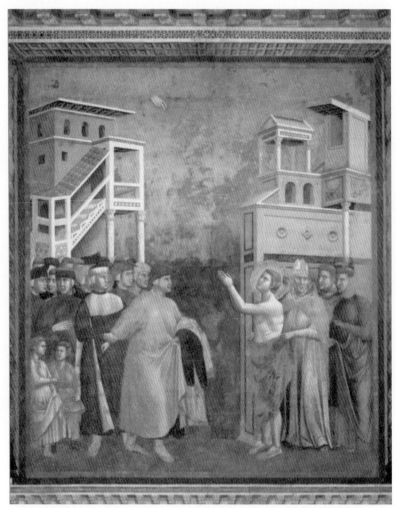

喬托〈放棄財產〉，1297～1299年，義大利阿西西聖方濟各教堂上教堂。

赤腳與鞋子

Barefoot & Shoes

來到神的面前

眾所周知，西方人即使進了室內也不脫鞋，所以住在歐美，時常會因為室內沒有能夠脫鞋的玄關而傷透腦筋。

除了上床睡覺以外，幾乎不脫鞋的西方人到了一個地方還是必須脫鞋，那就是來到神的面前。本書開頭介紹的〈阿諾爾菲尼夫婦像〉，地上擺著這對夫婦脫下來的鞋子，表示他們正在神的面前，嚴肅地宣示兩人共結連理。

尋訪聖地時，也會遇到必須脫鞋或是跪行的時候。這種赤腳踩踏地面的感覺比較接近東方人的習慣。

羅馬的拉特朗廣場有一處稱為「聖階」（Scala Santa）的地方，據說就是耶路撒冷彼拉多宮裡耶穌受審時走過的台階。搬移至此後，就成了羅馬觀光的必訪聖地，造訪者必

須一邊祈禱，一邊跪著登上木造階梯，絕對不能用走的。我曾經跪行過好幾次，每次爬到一半就覺得膝蓋疼痛難耐，但卻不能回頭，所以總是後悔不已。不過，像這樣忍受著肉體的疼痛，似乎就能從中獲得某些啟發。

卡拉瓦喬在他的作品〈洛雷托聖母〉（Madonna of Loreto）中，描繪聖母子在前來聖地洛雷托朝聖的人們面前顯現。洛雷托因為有原本位於以色列拿撒勒的聖母之家（Santa Casa）而成為聖地，雖然常見朝聖者赤腳跪著祈禱，但他們並非赤腳前來，而是先脫鞋後才走進聖母之家。畫作中的男女赤裸著雙腳，代表這是眾多信徒必訪的聖地。

脫鞋在繪畫中代表「來到神的面前」，但也有單純以鞋子為題的創作，例如梵谷就畫過好幾次自己的鞋子。德國哲學家海德格爾（Martin Heidegger）認為梵谷畫的是農民的鞋子，可以從中感受勞動的辛勞與大地的觸感，而鞋形已經走樣，也彷彿訴說著畫家波折不斷的一生。

鞋子是畫家的分身，也是梵谷筆下的另一種自畫像。

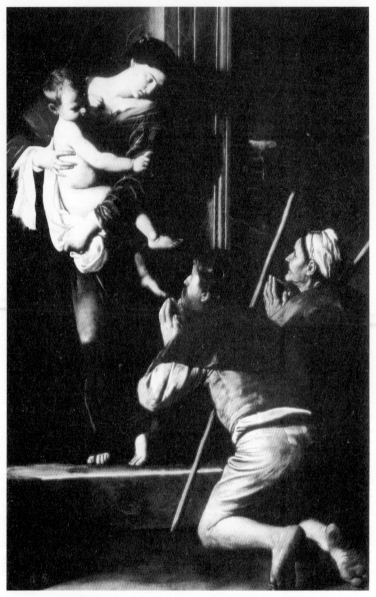

卡拉瓦喬〈洛雷托聖母〉，1604～1605年，義大利羅馬聖奧斯丁教堂。

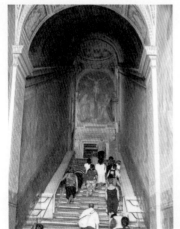

羅馬聖階

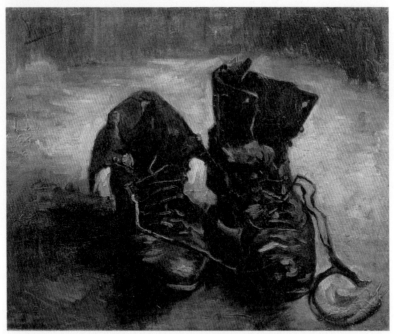

梵谷〈鞋〉（A Pair of Shoes），1886年，荷蘭阿姆斯特丹梵谷美術館。

性愛
Eros

男女之間的性愛是虛妄

愛是常見的故事題材，容易讓人誤以為是絕對的美好，然而，男女之間的愛卻潛藏著危險。西方人稱頌對神的敬愛（agape）、對弱勢者的關愛（caritas），卻否定男女之間的性愛（eros／amor）。

義大利畫家布隆津諾（Agnolo Bronzino）的〈愛的寓意〉（Allegory of Lust）是最具代表性的作品。以人物的姿態比喻抽象的概念或訓誡的手法稱之為「擬人像」，這幅畫有著各種擬人像與豐富的寓意，以下是藝術史家潘諾夫斯基（Erwin Panofsky）對畫作的一番見解。

由位於畫面前方，手持金色蘋果的愛的女神維納斯，與兒子丘比特正在接吻，可以知道這幅畫的主題是愛。而手捧紅色玫瑰花瓣，跑向他們的少年以及畫面左前方的兩隻

鴿子則暗喻愛的感官性。

然而，他們的身後卻隱藏著恐怖的擬人像。畫面左邊抓著頭髮的老婦人象徵「嫉妒」，右邊躲著一張少女臉孔，下半身卻是野獸的擬人像則代表「欺瞞」，她的左手遞出一顆蜂巢，右手卻藏著蠍子，前方還擺著兩張象徵欺瞞的面具。

此外，維納斯正打算拔取丘比特伸後的箭，而丘比特也想偷偷摘掉維納斯的髮飾，兩人以接吻的方式分散對方的注意力，企圖偷走彼此最重要的東西。

也就是說，男女之愛最初是甜美的誘惑，最後卻往往成為被虛妄、嫉妒、私利私欲包覆的醜惡之物，就是這幅畫想呈現的寓意。畫面上半部還有正準備揭去女人頭巾的時間的擬人像（也就是時間老人），暗喻愛會隨著時間流逝而原形畢露。

文藝復興後期矯飾主義興起，開始流行帶有複雜寓意與象徵的繪畫手法。組合各種寓意的作品經由學者解說後，也成了人們談論的話題。

義大利圖像學家里帕（Cesare Ripa）的著作《圖像學》（*Iconologia*）就是解釋各種擬人像的重要典籍。這本書於一五九三年出版，一六○三年再度發行附有插圖的版本。

書中對於「欺瞞」的描述雖與布隆津諾的畫有些出入，但這本方便查找的書被翻譯成多國語言，在西方社會相當耳熟能詳。

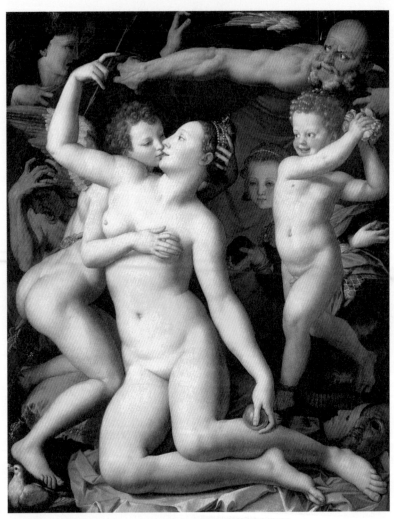

布隆津諾〈愛的寓意〉，1540～1545年，英國倫敦國家藝廊。

布隆津諾〈愛的寓意〉局部

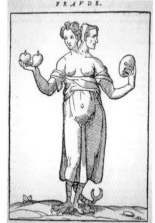

摘自里帕《圖像學》一
書的「欺瞞」,1603年。

慈愛
Charity

基督教至高無上的美德

一對衣衫襤褸，打著赤腳的兄弟接過女人施捨的麵包，握著手杖的哥哥因為盲眼，睜著空虛的眼睛望向前方。

應該是弟弟帶著失明的哥哥乞討流浪吧！兄弟臉上除了流露出感謝之情，神色也盡顯疲憊，畫面右下方還畫了個一臉事不關己的小孩。由他們也赤著雙腳可知，這對母子絕非出身富裕人家，所以這是一幅表現庶民慈愛之情的作品。

慈愛有別於男女之情，是基督教教義中最重要的美德。中世紀的教會法規定，教會必須將收入的四分之一用來救濟窮人。直到現在，我們常會看到在大阪的釜崎、東京的山谷等地，定期有戶外的愛心廚房活動，主辦這類活動的單位就是基督教團體。

宗教改革後的十六世紀後半至十七世紀，尤其流行以慈愛為題的創作。新舊教在

「自由意志」的看法出現歧見，是引發宗教改革的主因。舊教認為救濟別人是基於自由意志而做的善行，新教則主張救濟是藉神的恩典而成就，與個人的善行無關。因此，支持舊教的一方積極鼓勵人們行善，而當時的社會氛圍也表現在藝術上。

《聖經》裡「好撒馬利亞人」的比喻，或是聖人傳的逸話等都是常見的創作題材。

例如，都爾的聖馬丁在某個冬日遇到一位赤裸著身體向他乞討的人，於是他撕裂自己身上的斗蓬，將其中一半遞給對方。那天晚上，他夢見耶穌基督披著他給出去的斗蓬。這位聖人的故事就像艾爾·葛雷柯的作品，多是描繪跨坐馬上的他將撕了一半的斗蓬遞給裸身男子的模樣。

聖人施予的貧者其實就是基督，這樣的故事出自最後的審判時耶穌說的話：「我老實告訴你們，這些你們既做在我這弟兄中最小的一個身上，就是做在我身上了。」（〈馬太福音〉第二十五章四十節）。耶穌基督不斷宣揚濟貧的理念，而人們接濟的對象正是耶穌基督自己。

只是一塊麵包，究竟能帶給那對兄弟多大幫助呢？右下方那個當下漠不關心的小孩，也許哪一天也會成為需要他人施捨的對象吧！

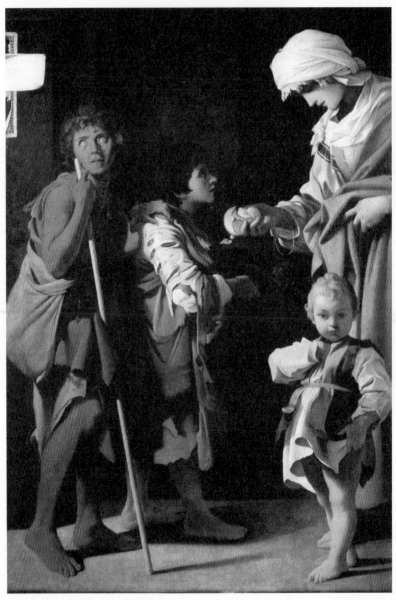

巴托洛梅奧‧司坎多尼（Bartolomeo Schedoni）〈慈愛〉（The Charity），1611
年，義大利拿坡里卡波狄蒙美術館。

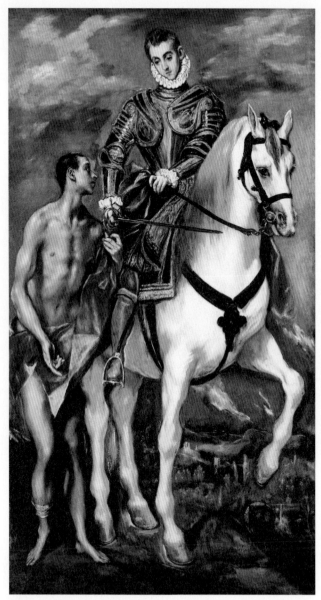

艾爾‧葛雷柯〈聖馬丁與乞丐〉（St Martin and the Beggar），
1597～1599年，美國華盛頓國家藝廊。

夢
Dream

來自神的啟示

雖然「夢」這個字眼與「希望」的意思相近，但睡覺時作的夢，並非全都表示美好的希望。自古以來，人們將夢比喻為神的啟示，許多藝術作品也都以夢作為主題。

《聖經》中有許多關於夢的故事。例如，在舊約《聖經》《創世紀》裡，約瑟被賣到埃及當奴隸，後來卻憑藉著解夢的能力成為堂堂一國宰相。在「梯子」這個單元裡曾經提到雅各的夢，神在夢中向雅各顯現通往天國的階梯。聖母馬利亞的丈夫約瑟夢見天使像他顯現，預告他的未婚妻馬利亞將處女懷胎。

十五世紀中葉，義大利畫家法蘭且斯卡（Piero della Francesca）為佛羅倫斯近郊的奧雷茲教堂，繪製〈聖十字架傳〉壁畫的其中一個場景〈君士坦丁大帝的夢〉（The Dream of Constantine）。

君士坦丁一世是首位公開認同基督教的羅馬皇帝。傳說他與馬克森提烏斯為了爭天下而戰的前一晚，夢見十字印記，還聽到有個聲音說：「依此印記者得勝。」翌日，高舉十字架的君士坦丁大軍果然打了勝仗。

手持十字架的天使在君士坦丁大帝的夢中顯現，告知十字架的印記。深夜裡，從天而降的天使散發出超自然光，反射在營帳上，照耀君士坦丁大帝與守衛的士兵。壁畫裡很少出現夜景，畫家為了表現來自神的啟示，勇於挑戰夜景畫，完美呈現夜晚與夢境的神秘感。

威尼斯畫家卡巴喬（Vittore Carpaccio）則描繪了聖女烏爾蘇拉的夢。聖女烏爾蘇拉在準備前往耶路撒冷朝聖的前一晚，夢見自己即將殉教。畫中忠實呈現十五世紀威尼斯貴族的宅邸，背著光站在門口的天使向睡著的烏爾蘇拉遞出棕櫚葉，如同前述，棕櫚是殉教的印記。

日本也有觀音菩薩和先祖入夢的說法，是寺社興建常見的由來。由此可見，夢境確實非常神秘。因為現實生活很辛苦，人們都希望至少能在夢中感受到一點幸福。

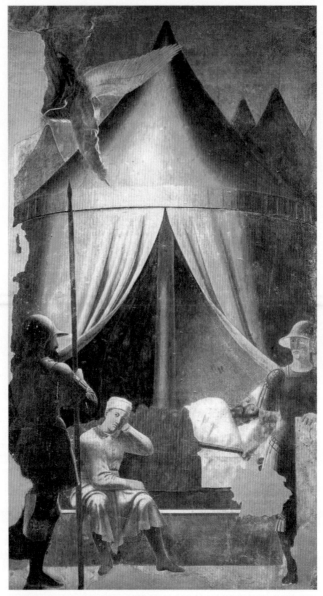

法蘭且斯卡〈君士坦丁大帝的夢〉，1452～1458年前後，義大利佛羅倫斯奧雷茲聖方濟各教堂。

卡巴喬〈聖烏爾蘇拉的夢〉(The Dream of St. Ursula)，1495年，義大利威尼斯
學院美術館。

後記

本書中，我們透過各種母題欣賞藝術。在觀看藝術創作時，不單是瞭解作者背景、畫作題目、顏色和構圖，也要聚焦每幅作品的母題，思索其中意涵，剖析母題相同的作品，才能更深入瞭解。不只是西方古典藝術，東方藝術、現代藝術也是如此，藝術的世界充滿了傳統的寓意與象徵。

本書列舉的母題只是其中一小部分，藝術領域裡還有許多非常有趣、值得探究的母題。如果從中發現了自己感興趣的母題，還請參考本書條列的參考書目，親身查考一番。熟悉的母題愈多，就愈能享受藝術的樂趣，本書若能成為這麼一個契機，將是我莫大的榮幸。

本書是以二○一三年一月四日到四月五日，連載於《東京新聞》以及《中日新聞》的專欄「神就藏在細節裡——依母題解讀藝術」為藍本，再添增一些新的篇章，加上圖片修潤而成。去年秋天，東京新聞的三澤典丈先生向我提議這個連載企畫，當時我聽到是像報紙連載小說似的每日專欄連載，內心雖然有些猶豫，但因為平常就喜歡四處談論關於藝術方面的事，心想應該可以輕鬆書寫才是。

沒想到去年年底，因為大學即將畢業的女兒突然罹患不治之症，我家的生活驟然變調，我也無心於工作。我在女兒住院的神戶大學附屬醫院病房中，用她原本拿來寫畢業論文的電腦，斷斷續續書寫專欄文章，才總算勉強完成。因此，文章的原稿未盡完善，有些地方的查證也不夠確實，多虧三澤先生的專業彙整才得以刊載，我想藉此表達我的謝意。

儘管是如此粗製濫造的文章，仍然在連載開始不久，便承蒙幾家出版社的青睞，詢問我是否有意願結集成冊。去年偶然與筑摩書房的鎌田理惠小姐聊起連載專欄，她向我提議將此書以筑摩文庫的形式出版，於是完成了這本搭配豐富圖片的精美文庫本，在此也向鎌田小姐致上最深謝意。

我那半年來不斷與病魔搏鬥，始終不放棄希望的女兒麻耶，經過一連串的治療與不斷地祈禱，還是在本書校對之際去世。

我想將這本拙作獻給我永遠深愛的麻耶，作為我無盡的思念。

願妳化身白蝶，飛往另一個國度。

二〇一三年六月三日寫於西宮

宮下規久郎

269　後記

參考書目

若想深入瞭解本書提及的名畫或母題，可參考以下書目：

- 《西洋美術解讀事典》（Dictionary of Subjects and Symbols in Art）／James Hall 著／Westview Press／二〇〇八年

- 《基督教美術圖典》（キリスト教美術図典）／柳宗玄、中森義宗編著／吉川弘文館／一九九〇年

- 《岩波基督教辭典》（岩波キリスト教辞典）／大貫隆、名取四郎、宮本久雄、百瀬文晃編著／岩波書店／二〇〇二年

- 《基督教象徵事典》（Lexique Des Symboles Chrétiens）／Michel Feuillet 著／PUF／二〇〇九年

- 《解讀名畫的屬性》（名画を読み解くアトリビュート）／木村三郎著／淡交社／二〇〇二年

- 《西洋近代繪畫的鑑賞方法‧學習方法》（西洋近代絵画の見方‧学び方）／木村三郎著／左右社／二〇一一年

- 《飲食的西洋美術史》（食べる西洋美術史）／宮下規久郎著／光文社／二〇〇七年

- 《從零知識開始的文藝復興繪畫入門》（知識ゼロからのルネサンス絵画入門）／宮下規久郎著／幻冬舍／二〇一二年
- 《西洋美術的詞彙入門》（西洋美術のことば案内）／高橋裕子著／小學館／二〇〇八年
- 《戀上西洋美術史》（恋する西洋美術史）／池上英洋著／光文社／二〇〇八年
- 《西洋美術史入門》（西洋美術史入門）／池上英洋著／筑摩書房／二〇一一年

Essential YY0908

這幅畫，原來要看這裡
モチーフで読む美術史

作者
宮下規久朗
一九六三年生於名古屋。東京大學文學碩士，藝術史家，神戶大學人文學科教授。以《卡拉瓦喬。靈性與觀點》獲三得利文藝獎。另著有《飲食西洋美術史》、《安迪沃荷的藝術》、《欲望的美術史》、《巡禮卡拉瓦喬》、《刺青與裸體的藝術史》、《維梅爾的光與拉圖爾的火焰》、《瞭解世界名畫》（以上書名皆為暫譯）等多本著作。

審訂
謝佳娟
英國牛津大學藝術史博士，現任國立中央大學藝術學研究所副教授，專長為近現代歐洲藝術史、收藏與展示文化。

譯者
楊明綺
東吳大學日文系畢業，赴日本上智大學新聞學研究所進修，目前專事翻譯。代表譯作有《接受不完美的勇氣》、《在世界的中心呼喊愛情》、《超譯尼采》、《隈研吾：奔跑吧的負建築家》、《一個人的老後》等。

美術設計　林宜賢
責任編輯　王琦柔
行銷企畫　傅恩群、詹修蘋
版權負責　陳柏昌
副總編輯　梁心愉

定價　新臺幣三二○元
初版一刷　二○一五年九月七日
初版八刷　二○一九年四月三日

ThinKingDom 新経典文化

發行人　葉美瑤
出版　新經典圖文傳播有限公司
地址　10045臺北市中正區重慶南路一段57號11樓之4
電話　886-2-2331-1830　傳真　886-2-2331-1831
讀者服務信箱　thinkingdomtw@gmail.com
FB粉絲團　新經典文化ThinKingDom

總經銷　高寶書版集團
地址　臺北市內湖區洲子街八八號三樓
電話　02-2799-2788　傳真　02-2799-0909
海外總經銷　時報文化出版企業股份有限公司
地址　桃園縣龜山鄉萬壽路二段三五一號
電話　02-2306-6842　傳真　02-2304-9301

這幅畫，原來要看這裡 / 宮下規久朗著；謝佳娟審訂；楊明綺譯. -- 初版. -- 臺北市；新經典圖文傳播, 2015.09
276面；14.8×21公分. --（Essential；YY0908）
譯自：モチーフで読む美術史
ISBN 978-986-5824-46-4（平裝）
1.美術史 2.圖像學 3.歐洲

909.4　　　　　　104012317

MOCHĪFU DE YOMU BIJYUTSU-SHI
Copyright © 2013 by Kikuro MIYASHITA
First published in Japan in 2013 by CHIKUMASHOBO LTD.
Traditional Chinese translation rights arranged with CHIKUMASHOBO LTD.
Through Japan Foreign-Rights Centre/ Bardon-Chinese Media Agency